PHOTOGRAPHIES A LA PLUME

LES THÉATRES

EN ROBE DE CHAMBRE

PAR

Yveling RamBaud & E. Coulon

LES COMÉDIENS

PARIS
ACHILLE FAURE, LIBRAIRE-ÉDITEUR
23, BOULEVARD SAINT-MARTIN, 23

1866

Tous droits réservés

LES THÉATRES

EN ROBE DE CHAMBRE

PARIS. — IMPRIMERIE POUPART-DAVYL ET COMP., RUE DU BAC, 30

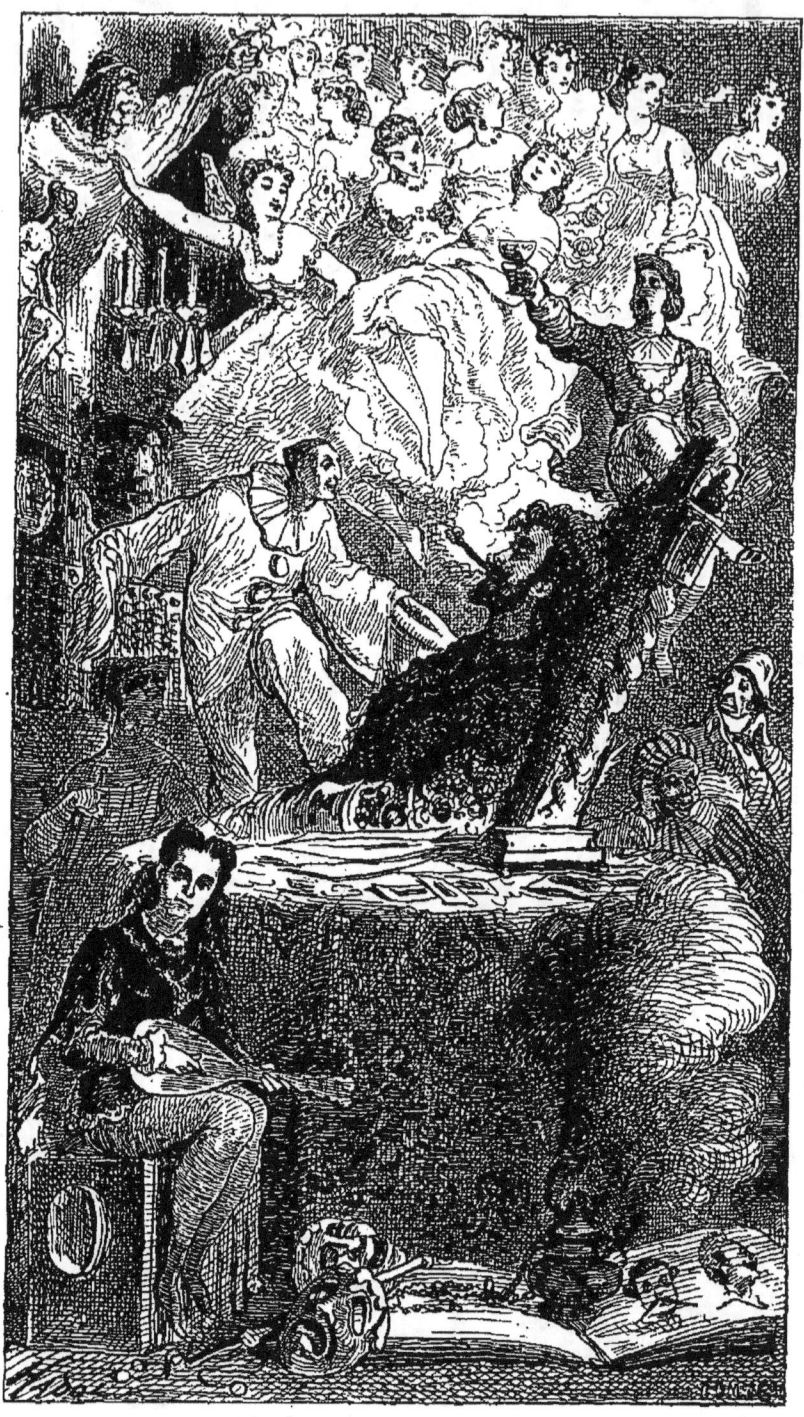

PHOTOGRAPHIES A LA PLUME

LES THÉATRES

EN ROBE DE CHAMBRE

PAR

YVELING RAMBAUD & E. COULON

LES COMÉDIENS

PARIS

ACHILLE FAURE, LIBRAIRE-ÉDITEUR

23, BOULEVARD SAINT-MARTIN, 23

1866

Tous droits réservés

AVANT-PROPOS

Les auteurs de ce livre ont réuni en un volume des notes prises un peu partout, formant une série de portraits écrits au courant de la plume; s'attachant à donner à leur œuvre un caractère de vérité & d'intimité que certaines personnalités rendent intéressant à tous les points de vue. Ils y font défiler les Comédiens & les Comédiennes de Paris sur lesquels l'attention du spectateur est généralement appelée.

On y verra, jointe à une sévérité très-grande pour des travers qu'il faut combattre, la justice rendue au vrai mérite, aux efforts & à la bonne volonté.

A l'exception des théâtres de la banlieue, du Grand-Théâtre-Parisien, du Luxembourg, des Fantaisies-Parisiennes & du théâtre Saint-Germain,

qui sont trop éloignés ou trop jeunes & qui servent de scène à des débutants ou d'asile à de vieux talents obscurs, tous les théâtres parisiens ont leur place dans ce livre.

Si la susceptibilité de certains artiſtes se trouve froissée de détails un peu piquants que des défauts trop apparents nous ont fait relever, qu'ils soient assurés que nous n'avons subi aucune influence, étant complétement en dehors des queſtions de camaraderie & de *caſte*, & que dans tous les cas, les révélations que nous avons faites n'ont jamais été, dans notre pensée, ni une indiscrétion, ni une offense.

OPÉRA

CHANT — BALLET

OPÉRA

CHANT

GUEYMARD

Le département du Rhône *s'honore* de le compter parmi ses enfants. Né à Chapponeau, Gueymard serait encore un cultivateur sans la rencontre du chef d'orchestre du théâtre de Lyon, qui l'entendit chanter et l'engagea à quitter la charrue pour la musique. Après l'avoir un peu dégrossi, on l'envoya à Paris au Conservatoire. Il en sortit en 1848 avec deux seconds prix et débuta à l'Opéra dans *Robert le Diable* : depuis cette époque, c'est-à-dire depuis dix sept ans, Gueymard a trouvé moyen de s'y maintenir; comment? Voici le procédé ; il est bien simple :

Gueymard avait un organe magnifique, mais l'exemple des ténors qui se sont succédé si rapidement à l'Opéra, lui donna à réfléchir, et, dès ce jour, il ménagea

sa voix; il pousse une ou deux belles notes par représentation, et chante le reste de son rôle sans se fatiguer. Ce n'est pas un artiste, c'est un avare qui ménage son trésor. Je ne désespère pas qu'à quatre-vingts ans Gueymard ne chante encore la *Favorite*.

Très-mauvais acteur, il joue tous ses rôles, sauf celui d'Éléazar de la *Juive*, avec ces cheveux, ces moustaches, et cette barbiche, qui font rêver aux beaux garçons bouchers entourant le bœuf gras. Il est indispensable à l'Opéra, il a usé déjà de nombreux ténors, lui seul est immuable.

Une preuve des ménagements qu'il a pour sa voix : jamais Gueymard ne chantera en dehors de l'Opéra. Vous le demandez pour une œuvre de bienfaisance, il trouvera mille prétextes pour refuser de chanter. Rendons-lui cette justice, que ces prétextes seront accompagnés d'un billet de 500 francs, qu'il enverra pour les pauvres.

NAUDIN

Ah! monsieur Meyerbeer, avec quelles oreilles avez vous entendu ce ténor, et avec quelle lorgnette l'avez-vous vu? Aux Italiens, ce ténorino chantait *la Somnambula* et *il Barbiere*, et n'avait jamais pu aborder franchement *il Trovatore*, et le Maëstro lui confie le rôle de Vasco dans *l'Africaine !* Mettez l'orchestre de l'Opéra, accompagnant Naudin chantant un trio avec Faure et Belval, si l'on entend le pauvre ténor, on aura l'oreille fine ! Eh povero ! qu'alliez-vous faire en cette

galère? Je sais que l'Italien ne doute de rien. Il est bien heureux encore que ses prétentions, tout exorbitantes qu'elles ont été, ne soient pas montées plus haut : sans lui, pas d'*Africaine.*

A la ville, M. Naudin a *l'air italien,* beaucoup de bijoux, de cravates roses, et un chapeau espagnol!

VILLARET

A Toulouse et à Avignon on naît chanteur, comme à Saint-Flour on naît Auvergnat. Si la statistique met un jour le nez dans les théâtres de chant, elle nous prouvera qu'il existe en moyenne, parmi les artistes lyrique, une proportion de 80 Méridionaux pour 100 chanteurs.

Villaret était brasseur. Découvert dans une Société chorale d'Avignon, par M. Nogent Saint-Laurens, il avait chanté là-bas *Guillaume Tell* en amateur. On le fit venir à Paris ; on le confia à Vauthrot, qui l'initia à la tradition, et le fit débuter dans *Guillaume;* sa voix est belle, douce et très-sympathique ; ce n'est pas un ténor de force, il dit bien la romance, et rappelle Poultier. D'un tonnelier à un brasseur, *il n'y a que la douve.*

Vauthrot lui a appris à chanter. Qu'est-ce qui lui apprendra à marcher et à s'habiller? Il est à remarquer qu'à l'Opéra les ténors ne brillent pas par l'intelligence scénique.

DELABRANCHE

Un ténor, autour duquel la direction a fait du bruit. La mauvaise volonté de MM. les musiciens de l'orchestre l'avait, dit-on, empêché de débuter avec mademoiselle Bloch. Il n'en était rien ; la vérité vraie est que cet artiste n'était pas encore assez préparé. Quinze jours après le début de mademoiselle Bloch, Delabranche fit son apparition dans le *Trouvère* et ne le chanta pas trop mal pour un débutant. Depuis, il n'a pas reparu sur la scène de la rue Lepelletier. Qu'en a-t-on fait ? Le bruit court qu'il a été attiré au foyer des musiciens, et que ces derniers l'ont assassiné et enterré dans une contrebasse. La justice informe.

WAROT

Qui eut jamais pensé que cet artiste tiendrait bien sa place à l'Opéra? Lorsque après son succès dans *Zémire et Azor*, Warot quitta l'Opéra-Comique pour l'Opéra, où M. Perrin l'appelait, tout le monde se dit que la maladie de la voix de Michot devait lui donner à réfléchir. Il n'en fut rien, et, malgré ces pronostics, Warot s'est maintenu et il est en progrès. Il a doublé dernièrement Naudin dans *l'Africaine*, au grand contentement du public. On a fait un chaleureux accueil à l'artiste qui a laissé bien loin le créateur du rôle.

Warot est menacé d'obésité; seulement, au lieu de lever des altères comme Montaubry, il joue toute la journée au billard dans sa maison de campagne de Bois-Colombes. C'est un autre genre de gymnastique.

BONNEHÉE

Sorti du Conservatoire avec toutes les couronnes, il entra à l'Opéra. Il est l'élève de Révial, et son meilleur. Ses débuts dans la *Favorite* et ses créations dans le *Trouvère*, dans *Pierre de Médicis*, ont été très-applaudis. C'est un chanteur de goût et de style. Son grand succès date des *Vêpres siciliennes*; c'est dans cet opéra qu'un soir il chanta avec tant d'âme, que la salle entière le rappela. En entendant cette ovation faite à son camarade, Gueymard s'écria : *Eh! par Dieu, si on se met à rappeler les barytons, qu'est-ce que l'on fera pour les ténors?*

FAURE

A été enfant de chœur et a fait partie de la maîtrise de Saint-Roch. Un baryton-basse splendide. Il a été, pendant son séjour à Londres, le *great attraction* de la saison. A l'Opéra-Comique, il chantait indifféremment les barytons et les basses. A l'Opéra, ses succès ont été en croissant; sa dernière création de Nelusko l'a mis au premier rang des barytons de Grand-Opéra.

Officier de Charles III d'Espagne. Faure a épousé mademoiselle Lefebvre, sa camarade à l'Opéra-Comique. Une remarque assez curieuse à faire à l'Opéra, c'est que seuls les ténors ne savent ni s'y habiller, ni *se faire une tête*. Les barytons et les basses sont plus intelligents. Faure a eu des succès de costumes dans les *Huguenots*.

OBIN

Forme avec Cazaux et Belval un trio de basses magnifiques. Ce n'est pas une basse profonde comme Belval; ce n'est pas un baryton-basse comme Cazaux, c'est une basse chantante qui tient le juste milieu entre ces deux genres de voix.

Obin est un fouilleur; tout ce qui peut contribuer au succès de ses rôles, il le cherche et le trouve; sait se grimer d'une façon remarquable, porte la recherche du costume, jusqu'à l'infini. *A l'Opéra, il est surtout aimé pour la douceur de son caractère.*

BELVAL

Une basse profonde. A fait longtemps les délices de la province avant d'arriver à l'Opéra, où ses succès sont très-grands : Marcel des *Huguenots*, Bertram de *Robert*, sont ses meilleurs rôles. Belval a une voix d'une puissance et d'une étendue remarquables; il couvre sans

peine les chœurs et l'orchestre, et se fait seul entendre dans cette grande salle de l'Opéra.

CAZAUX

Est-ce un baryton? est-ce une basse? Il chante indifféremment *Guillaume Tell* et Balthazar de la *Favorite*. Excellent artiste, bonne voix bien timbrée et très-étendue, ce chanteur rend de grands services à l'Opéra.

MARIÉ

Qui n'a pas entendu parler des toquades de Marié; les calembours, et surtout la pêche à la ligne?

N'importe quel temps, n'importe quelle heure, aussitôt son service fini, Marié, un panier d'une main et sa ligne de l'autre, descend vers les bords fleuris de la Seine, comme disent les poëtes.

Marié a été ténor, il doublait Duprez dans son beau temps. Mais les bords des rivières sont humides et la voix est descendue; il est devenu baryton, mais toujours pêcheur à la ligne. C'est un homme de bons conseils et excellent musicien. Il *panache* malheureusement sa conversation de calembours, c'est insupportable; mais que voulez-vous y faire? quand on ne peut pas pêcher, il faut bien se distraire un peu.

CASTELMARY

Lorsque M. Duponchel fit venir Duprez à l'Opéra, le ténor mit comme condition que sa femme serait engagée. M. Duponchel, qui tenait à son ténor, n'hésita pas à prendre madame Duprez, qui ne débuta jamais.

Lorsque mademoiselle Sax renouvela son engagement avec M. Perrin, la même condition fut posée, et, M. Perrin, qui voulait garder l'*Africaine*, a offert à M. Castelmary de faire partie de la troupe. Celui-ci voulut bien accepter. C'est un prince-époux.

> Je suis mari de la reine
> Ri de la reine
> Ri de la reine. (Musique d'*Offenbach*.)

MARIE SAX ou SAXE

Madame Ugalde, qui est une chercheuse, a découvert mademoiselle Saxe au Café du Géant. Madame Ugalde fit pour mademoiselle Saxe ce qu'a fait Wauthrot pour Villaret, et la conduisit droit chez M. Carvalho, qui, sur les instances de la protectrice, engagea la protégée. Pouvait-on avoir une meilleure marraine que cette *excellente* madame Ugalde. Cela porta bonheur à mademoiselle Saxe. Ses débuts dans les *Noces* furent remarqués, et, après avoir créé Eurydice dans *Orphée*, à côté de madame

Viardot, elle entra à l'Opéra, où ses succès ont dépassé toutes les espérances. Son rôle de *Sélika* a mis le comble à sa réputation. Sa voix est forte, très-étendue, et d'une flexibilité remarquable. Elle lance la note à pleins poumons et la soutient sans fatigue.

Madame Saxe a gagné en embonpoint comme en voix ; un habitué de l'Opéra affirmait dernièrement que le jour où madame Saxe et madame Gueymard se trouveront toutes deux en scène, M. Sacré, le machiniste, devra faire consolider le plancher de la scène.

GUEYMARD-LAUTERS

Au Théâtre-Lyrique on l'appelait madame *Barbe-Bleue*, parce qu'elle est veuve de trois ou quatre maris. Ce terrible précédent n'a pas fait peur à Gueymard, qui épousa madame Deligne-Lauters, ainsi qu'elle se nommait alors. C'est sous ce nom qu'elle débuta en 1854, au Théâtre-Lyrique, dans le *Billet de Marguerite*. Elle arrivait de la Belgique, où elle jouissait d'une grande réputation. Elle chanta ensuite à ravir dans *Robin des Bois*. Sa voix, un mezzo-soprano, gagnant de jour en jour, elle entra à l'Opéra, où ses débuts dans le *Trouvère* excitèrent l'enthousiasme. Depuis, elle a repris les rôles du Répertoire et fait quelques belles créations.

Madame Gueymard est une opulente beauté, qui boit de la bière pour se faire la voix. Cela n'est pas le moyen de maigrir.

WERTHEIMBER

Un beau contralto qui a été à l'Opéra-Comique et a beaucoup couru la province. C'est une artiste fiévreuse, emportée. Elle chante avec toute sa voix et joue avec toute son âme. Je me rappelle l'avoir entendue à Lille, chanter la *Favorite* avec ce pauvre Renard; elle était sublime de passion et d'énergie à la scène du cloître. Mais pourquoi donc, quand elle chante, cherche-t-elle à se mordre ainsi l'oreille gauche?

MARIE BATTU

Une excellente musicienne, peu de voix, mais beaucoup de savoir, de méthode et de style. Elle a débuté aux Italiens sous Calzado, puis a abandonné la musique italienne pour l'Opéra-Français. Elle remplace dignement madame Vandenhenvel Duprez.

HAMACKERS

Une jolie personne très-distinguée, qui semble être née pour jouer les reines et les princesses. Nous arrive de la Belgique. Un soprano assez étendu, artiste un peu froide, joue les têtes couronnées trop au sérieux.

BLOCH et MAUDUIT

Deux débuts de cette année. La première, un contralto, a eu du succès dans la Bohémienne du *Trouvère*. La seconde, un soprano, a réussi dans Isabelle de *Robert le Diable*. Ont toutes deux beaucoup à travailler.

BENGRAFF

Une coryphée qui joue les suivantes et les confidentes.

BALLET

FIORETTI

Il est un proverbe qui dit : Faute de grives, on mange des merles. Faute d'autres, l'Académie impériale se contente de mademoiselle Fioretti. Ce n'est pas une étoile, mais elle est charmante malgré cela. C'est une artiste d'une conduite exemplaire, aussi modeste qu'une pensionnaire des *Oiseaux*. Les lecteurs de province le croiront-ils? une danseuse sage ! allons donc ! Et cependant, c'est la vérité vraie. Mademoiselle Fioretti joue *le Roi d'Yvetot*, où elle a créé le principal rôle. Enfin, puisqu'il n'y a qu'elle !

Danseuse maigre !

SALVIONI

Une brune qui a du talent et qui plaît peu aux abonnés.

Pas de bras, encore une danseuse maigre Du tac-

queté et encore du tacqueté, voilà le genre de mademoiselle Salvioni.

Vient d'Italie et vit en dehors de ses camarades.

Répète avec madame Taglioni *le Dieu et la Bayadère*.

Laure FONTA

Danseuse *genre noble*, a créé avec succès le rôle de Fenella dans la *Muette*. Elle est jeune, elle est fraîche, elle est jolie. Elle a autant de noms que de qualités physiques. Elle s'est appelée successivement Laure Poinet, Laura Fonti et Laure Fonta. De jolies épaules qui demanderaient à être plus remplies ; danse comme dans le monde. A l'air d'avoir appris à danser aux cours de Laborde, rue de la Victoire.

Sais-tu pourquoi, disait une de ses bonnes amies, Laure met des gants noirs lorsqu'il pleut? — Non, répondit l'interpellée. — *Eh bien, c'est qu'elle a les bras si longs, qu'elle se crotte les mains en marchant!*

Plume à merveille les volailles. Élève de son père!

BARATTE

Doit un fameux cierge à M. de Saint-Georges, qui l'a sauvée le soir d'une répétition du *Papillon*. Le feu avait pris aux jupons de la danseuse, M. de Saint-Georges s'élança et parvint à étouffer les flammes. Quelques

brûlures le long des jambes n'empêchèrent pas la vaillante artiste de danser le soir de la première; mais, en retirant son maillot, la peau partit avec le tricot.

Vive et enjouée, mademoiselle Baratte est la gaieté du foyer de la danse.

Encore une danseuse maigre. Il est à remarquer que sous le règne de M. Perrin, la maigreur est à la mode au corps de ballet.

CARABIN

La femme qui sait le mieux recevoir de Paris. Une bonne fille qui serait peut-être parvenue, si elle avait voulu solliciter. Mais ses plaisirs l'occupaient trop.

Puisqu'on ne l'a jamais employée comme danseuse, pourquoi ne lui confie-t-on pas des rôles de mimes, le masque est bon chez elle, et le rôle de la servante du *Roi d'Yvetot* semblait fait pour elle; elle y aurait eu beaucoup de crânerie, j'en suis sûr.

Mais, au lieu de chercher à se produire, mademoiselle Carabin n'était occupée qu'à envoyer des lettres d'invitation pour ses bals. Je sais bien que cela n'est pas agréable de courir les antichambres, et qu'il faut être née pour cela.

C. BRACH

La plus jolie de la Trinité des Brach.

Ne fait pas claquer sa langue comme sa sœur qui est aux Variétés, mais fait claquer son fouet. On l'appelle, au foyer de la danse : *madame de Maintenon*. Pourquoi ? On assure qu'elle a converti à l'embonpoint un adorateur des danseuses maigres.

Qui cela ?

Louis XIV !

MARQUET

La plus belle femme du corps de ballet. Comme plastique, rappelle mademoiselle Delval dans *la Biche au Bois*. L'esprit un peu rétif ne comprend qu'après deux explications.

Née dans une loge..... pas de théâtre.

LOUISE FIOCRE

Une jolie tête. Une grande assurance de soi-même, voilà ce qui distingue Louise d'Eugénie. Louise a été perdue par l'embonpoint ; elle se figure cependant que

son talent s'est augmenté en proportion de ses charmes.
Comme caractère, un filet de vinaigre, dit-on.

Eugénie FIOCRE

Pas jolie, un nez pour lequel elle a été obligé de faire fabriquer un parapluie.

Comme danseuse, un talent ordinaire. Comme statue, une pureté de formes à faire rêver un sculpteur.

Fait marcher tout le monde à l'Opéra. On croirait que M. Perrin règne et que Fiocre gouverne.

BEAUGRAND

Un nez fin comme ses reparties. Une petite blonde qui danse bien ; *maigre toujours ;* des pieds d'enfants. Danseuse de talent ; femme de beaucoup d'esprit.

MORANDO

Était parvenue, on ne sait comment, à obtenir un pas dans *l'Étoile de Messine ;* mais cette pauvre Morando y fut jugée insuffisante, et le pas fut coupé à la représentation.

Danseuse plus qu'ordinaire. *Un portrait au pastel.*

Morando, *ce n'est pas une femme*, disait une coryphée, *c'est une carrière à plâtre*.

A tenu à jouer un travesti dans *le Roi d'Yvetot*, pour montrer ses formes !

— *Franche comme un jeton*, disent les camarades.

PILATTE

Bonne personne, danseuse médiocre, est encore maigrie depuis sa dernière maladie.

Le nez de Pilatte, disait une camarade l'autre jour, *rappelle ces triangles qui sont plantés au milieu des cadrans solaires*.

MONTAUBRY

Une jolie blonde qui est la cousine du ténor de l'Opéra-Comique, et une des jolies mains de l'Opéra.

Remarques particulières : Cause volontiers médecine.

Pourquoi avoir voulu jouer un hussard dans *le Roi d'Yvetot*, mademoiselle ?

STOIKOFF

Belle à faire damner un saint; un corps de marbre sur des jambes faites au moule. Comme esprit : *le désert, et sans oasis, encore.*

Mademoiselle Stoikoff remplace avec avantage l'arrosoir traditionnel de la danse. Ce n'est pas une artiste, c'est une naïade. Elle pleure toujours les malheurs de la Pologne.

LAMY

Est arrivée *sujet* après pas mal de démarches; y avait tous droits, elle passait à l'ancienneté.

Les honneurs et les diamants lui sont venus en même temps.

Lamy ne crache jamais, peur d'avoir soif! m'a assuré un habitué du foyer de la danse.

Mademoiselle Lamy a un surnom : *mademoiselle Harpagon.*

SANLAVILLE

De grandes influences l'ont fait passer *sujet.*

Du temps qu'elle était dans le corps de ballet, on lui

faisait mimer de petits rôles ; depuis elle a repris ses anciennes fonctions.

A des jambes et des pieds terribles. Les pieds surtout pourraient servir d'éventail.

VOLTER I et VOLTER II

Deux sœurs : l'une jolie, l'autre insignifiante comme beauté. La jolie engraisse et boit du vinaigre pour se faire maigrir ; l'autre est maigre et reste maigre.

Beaucoup de diamants.

A. MÉRANTE

Comme Sanlaville, du temps qu'elle était coryphée, elle jouait des bouts de rôles ; elle est *maintenant arrivée* et est restée coryphée.

Nous ne parlons pas ici des danseurs, ces poteaux, ces fûts de colonnes qui, comme chez les photographes, servent de supports aux charmantes créatures qui leur accordent à titre de grâce de *faire apothéose* dans leurs bras.

Cependant quelques-uns, Mérante, Petipa, Chapuis et surtout Berthier, méritent une part d'éloges dans ce volume. Seulement nous pouvons leur dire en passant que l'art de Vestris nous fait l'effet de tomber en désuétude. On a assez de ces exhibitions de torses et de mollets masculins. Le grotesque est le partage des hommes en matière de danse. Plus l'on va, plus les ballets brillent par l'absence des sujets mâles. On en arrivera, nous l'espérons, aux mimes et aux travestissements seulement, tout le monde s'en trouvera mieux.

COMÉDIE-FRANÇAISE

COMÉDIE-FRANÇAISE

RÉGNIER (DE LA BRIÈRE

Régnier, professeur au Conservatoire, est aujourd'hui doyen de la Comédie-Française. Régnier apporte à ses créations un soin tout particulier ; il n'y a pas de petites choses qu'il n'approfondisse. Ce soin exagéré du détail, fouillé jusque dans les recoins les plus intimes, fait qu'il manque d'un peu d'ampleur dans l'ancien répertoire. Aimant la forme, il est puriste dans l'âme. Noël, de la *Joie fait peur*, est une véritable transfiguration qui a mis le nom du comédien au premier rang. Régnier est un homme de lettres distingué : je pourrais vous citer bon nombre d'ouvrages dramatiques dus à sa collaboration ; d'un conseil sûr, il a une habitude de l'agencement théâtral qui fait de lui un homme précieux. Il est, avec Jules Sandeau, l'auteur de *Mademoiselle de La-Seiglière*. Joue les notaires et aime à les jouer. Régnier est l'homme le plus affairé de la terre ; il brasse

avec un rapidité vertigineuse trois cent mille affaires par jour. Aussi se lève-t-il à six heures du matin. Devinez son prénom? — *Philoclès*.

GOT

Got est un homme de grand talent, d'esprit et de composition. Sait de chacun de ses rôles faire une nouvelle création à laquelle il se donne entièrement. Il y a autant de Got différents que de pièces confiées à son interprétation. Pousse par exemple un peu loin cette fureur de faire du neuf. Molière ne se prête pas à ces improvisations, il le dénature souvent et il manque de distinction. Giboyer est un chef-d'œuvre à cause de cela peut-être. Got a voulu quitter ses bons petits co-sociétaires; le comité refusa sa démission; de là procès. Le plaideur se promène tous les jours avec des liasses de dossiers sous le bras comme un clerc d'avoué, il bouscule son monde. On affirme qu'il s'est fait dresser un lit de sangle chez son avocat. Got, sans s'en douter, fait un pendant à la pièce de Molière; elle a pour titre : le *Sociétaire malgré lui*. Je vous jure que cela est une vraie comédie, et qu'il joue, cette fois encore, son rôle comme un grand artiste.

DELAUNAY

Dans *Henriette*, un jeune homme de dix-sept ans. Delaunay avait refusé ce rôle parce qu'il se trouvait trop jeune, et il le joue merveilleusement ; c'est une voie nouvelle offerte à son talent : on parle maintenant de lui donner celui de Chérubin. Homme fin et d'observation, il vit comme un rat retiré dans un fromage ; méthodique, il regarde l'heure qu'il est pour se moucher. Sans avoir l'air d'y entendre malice, Delaunay décoche le trait, et souvent il est sanglant. Très-fin, l'amoureux de la Comédie-Française est un acteur de mérite.

BRESSANT

Bressant, le beau don Juan, la personnification du bon goût et du succès ; Lovelace, Lauzun et Richelieu réunis, un rayonnement. *Semper virens* est sa devise. Il a une auréole autour de la tête. Froid en apparence, cet homme, qui fait la fortune des marchands de gants et des bottiers, est aimable et, souvent même, sans crainte de froisser sa cravate, se permet le croc-en-jambe quand un camarade entre en scène. Le Gymnase l'a donné à regret à la Comédie-Française ; sa création du *Fils de famille* était merveilleuse ; le type de ses rôles serait celui du comte dans *Il faut qu'une porte soit ouverte ou fermée ;* travailleur, il a joué *Tartuffe* et

le *Misanthrope* avec un rare succès. — Jamais homme du monde ne fut plus parfait gentleman. — Un jour, on jouait au théâtre du Gymnase une pièce où Bressant, au dernier acte, est en danger de mort. Au moment où il tombe sur le parquet, un cri s'échappe d'une loge : *Mon Dieu, sauvez Bressant!* C'était une jeune femme qui avait rencontré l'acteur à Trouville, et qui, croyant à ce point que ce qu'elle voyait était réel, laissa parler son cœur plus vite que sa tête.

COQUELIN

Régnier doit être bien fier et se mirer souvent dans son œuvre ; l'artiste se surprend en contemplation devant lui-même, qu'il peigne ou qu'il modèle, alors il est muet et il regarde. C'est ce que fait *Philoclès*, lorsque Coquelin, son élève, est en scène : en effet, quelle verve, quel feu, quel entrain ! Coquelin joue du geste, et de la parole, et du masque. Physionomie mobile, véritable miroir, en même temps qu'il parle, ses yeux expliquent et complètent ; sa voix est vibrante et porte ; c'est le chant, l'accompagnement est le regard : voilà la vraie façon de jouer Molière. Gaieté franche ; on comprend que certains mots blessent ; dits sur le bout des lèvres ou effrontément lancés fassent faire la moue aux petites maîtresses ; et certes elles ne peuvent pas s'en fâcher, quand Coquelin se charge de le dire.

Coquelin était au Conservatoire et étudiait les financiers. Un jour, voulant essayer ses ailes, il eut l'idée

de jouer à l'École-Lyrique le rôle d'Orgon, dans les deux premiers actes de *Tartuffe;* il fut ce qu'on appelle *empoigné*, et, au moment de sa sortie, lorsqu'il dit ce vers :

Et je vais prendre l'air pour me rasseoir un peu ;

un titi a crié : *C'est ça, va t'asseoir et ne reviens pas.*

Trois mois après, Coquelin débutait à la Comédie-Française, il n'avait pas vingt ans ; deux ans plus tard, il était nommé sociétaire : ce fut le plus jeune sociétaire qui soit jamais entré dans le bataillon sacré. Coquelin a joué le *Mariage de Figaro* en faisant une révolution, et il y avait si longtemps que le rôle n'avait été ainsi interprété, qu'on ne s'en souvenait plus.

LEROUX

Leroux est un acteur consciencieux qui n'a qu'un tort, celui de trouver que la Comédie Française n'aurait pas dû engager Bressant, qui est venu lui prendre ses rôles ; il ne comprend pas bien pourquoi les auteurs donnent la préférence à Bressant. Intelligent, c'est un comédien un peu trop profond, — c'est si profond que l'on n'y voit goutte ; — il manque de mémoire. Leroux est l'homme de ce temps qui porte le mieux l'habit à la française. Ami de Boudeville, le professeur de mademoiselle Silly, c'est un propriétaire aisé. Il a joué *Tartuffe* avec un grand succès ; mais depuis, il a forcé le rôle en mettant un tréma là où il ne fallait qu'un point, et il a gâté sa création.

MAUBANT

Agamemnon, ce n'est pourtant pas le roi barbu des Variétés, que joue Couder; Maubant comprend le rôle autrement; aussi est-il moins gai. Talent honnête, que dire de lui? qu'il est triste de jouer ce qui est démodé, quoique sublime, quand on ne peut joindre au génie de l'auteur celui de l'interprétation. Il a complétement échoué dans l'*École des vieillards*. D'une intelligence ordinaire, Maubant est à la ville ce qu'il est à la scène. Très-fort sur le billard. Il y avait entre lui et Bache, alors rue Richelieu, de longues dissertations, au foyer, sur les collections de cannes auxquelles tous deux s'étaient adonnés.

LAFONTAINE

Lafontaine est un nouveau, comme on dit au collége, qui ne devient véritablement un grand artiste qu'à la condition d'avoir à se mettre en rage et en colère ; lorsqu'il est calme, il est monocorde; dans les moments de violence, il est presque sublime. Seulement, pourquoi ouvrir la bouche comme un poisson rouge auquel on jette du biscuit dans le bassin des Tuileries? est-ce bien nécessaire ?

Lafontaine est le mari de mademoiselle Victoria; couple aimable, modèle d'honnêteté et d'économie do-

mestique, ils se distinguent par des qualités rares au théâtre. On m'assure que Lafontaine connaît le cours de la Halle, comme M. Pereire celui de la Bourse. A quelque heure du jour et de la nuit que vous l'interrogiez, il sait vous dire le prix des carottes et des navets. Quand le ménage sort le dimanche pour aller à la messe, ils marchent sans se dire un mot. La parole est d'argent, et le silence est d'or.

MONROSE

Monrose, malheureusement fils de son père, le grand Monrose, joue les gens grincheux, quinteux, désagréables et bilieux, comme nature. Il dit faux : c'est un mélange de Numa et de Grassot, et il n'a même pas inventé un punch.

TALBOT

Deux artistes dans une seule enveloppe. Talbot est le fils d'un épicier, comme Shakespeare celui d'un boucher. Fort galant homme et fort honnête camarade, sans superstition, il joue la comédie et la tragédie indistinctement ; ce n'est pas là qu'est son avenir, il le sait bien. Talbot possède une voix splendide comme Duprez ; il la travaille et fait de grands progrès. L'autre soir, je l'ai vu au bras de Bressant sur le boulevard ; je l'ai suivi. Bressant lui demandait des nouvelles de sa voix ; Talbot chanta alors *O bel Ange* avec une puissance

d'organe qui fit retourner les passants. Il tousse, crache, et fait : Ah! ah! ah! ah! ah! S'il rencontre un chanteur, son premier mot, avant les salutations d'usage, est celui-ci : *Où prends-tu ta voix? D'ici, n'est-ce pas?* ajoute-t-il en montrant son ventre.

On parle d'un nouveau Conservatoire que fonderait M. Perrin, pour former les ténors destinés à l'Opéra : on parle aussi de deux directeurs, Marié et Talbot.

PROVOST (FILS)

Ne met pas encore de cravate blanche, mais il en aura une, rassurez-vous ; il dira comme disait son père, *mon théâtre*, comme feu son père il ira au Cercle, il aura le diabète, puisque comme son père on l'a nommé sociétaire. Il n'y a que le talent qui ne soit pas héréditaire dans la famille. Eugène, qui n'a pas le moindre succès, est un garçon d'esprit qui passe sa vie au Café de Suède. Lorsque le prince de Broglie fut nommé à l'Académie, où est déjà son père, il circula ce mot sur le fils du nouvel élu : « *Le fils de de Broglie est étonnant,* disait-on, *il n'a pas quatre ans et il monte déjà sur les fauteuils.* » Il en sera de même pour la progéniture d'Eugène, ses enfants, et il n'en a pas encore, sont déjà sociétaires.

MIRECOURT

N'est pas sociétaire après trente ans de loyaux services rendus à la Comédie-Française. Du talent, mais il faut bien qu'il lui manque quelque chose : la preuve est qu'il n'est pas sociétaire !...

GARRAUD

Tenons-nous bien ! Un jour qu'on lui jeta à la face, sans le prévenir, au sortir de scène, ce calembour déplorable, — *Fi Garraud*, — il se battit avec l'insolent et le tua. Ceci ne nous empêchera pas de dire que Garraud est moins fort que Talma, — sur la scène, bien entendu, — le terrain, c'est autre chose.

GUICHARD

Se prend au sérieux et s'habillerait fort bien en Romain et en Grec pour se promener sur le boulevard. Il lui semble que l'on ne devrait jamais porter d'autre costume.

ARNOULD PLESSY

(QUI N'EST PAS SOCIÉTAIRE)

Le type de la grande dame au théâtre et de la vraie femme du monde. Aujourd'hui, madame Plessis, après avoir joué longtemps en Russie, est rentrée à la Comédie-Française ; elle a débuté dans Araminte des *Fausses Confidences*, au bénéfice de Samson. Ses succès dans le drame avaient été douteux jusqu'à présent, si ce n'est cependant dans *l'Aventurière* d'Augier : mais elle vient de prendre une place aussi grande dans ce genre que dans celui de la comédie, où elle excelle, avec la création d'Henriette Maréchal. C'est une femme savante et charmante dans l'acception du mot. Elle parle plusieurs langues, et les plaisirs de la table, qu'elle sait apprécier, lui font une qualité de plus. A un faible pour les *Chansons des rues*, pas celles d'Hugo ; en véritable aristocrate, elle ne dédaigne pas les joyeusetés populaires. Elle gagne 25,000 francs, et se fait le placier de l'encre de son frère ; ce n'est pas : La croix de ma mère, qui est le cri de son cœur, mais : *L'encre de mon frère!*

FAVART

Mademoiselle Favart est une actrice de talent, mais sa place est plutôt dans le drame que dans la comédie.

Elle a montré ce qu'elle pouvait être, et tout le parti que l'on pouvait tirer d'elle dans *Psyché*. Molle et plaintive comme un saule pleureur, dans la comédie, elle est monotone. Pleine de vigueur et de passion, au contraire, dans le drame, elle a eu un véritable triomphe dans le *Supplice d'une femme*. Avec un profil antique, la bouche fortement accusée et les maxillaires saillants, son regard est celui d'un poisson qui expire sur l'herbe. Levez un peu les yeux vers nous, mademoiselle ; ils sont toujours et trop modestement baissés. Ovide a dit quelque part :

> Os homini sublime dedit, cœlumque tueri
> Jussit et erectos ad sidera tollere vultus.

Mais ce n'est pas une raison pour porter votre tête comme une photographie de Pierre Petit, celui qui *opère lui-même*.

MADELEINE BROHAN

Madame Mario Uchard. Belle comme on ne l'est plus, dans Alcmène d'*Amphitryon*, avec le péplum, c'est une statue grecque, Aïka de *la Biche au Bois*, avec le talent en plus. De l'esprit à revendre et de l'esprit qui ne vit aux dépens de personne. Excellente camarade, elle a plus d'esprit que de mérite peut-être, et même plus d'esprit que sa sœur. Charmante dans *Mademoiselle de la Seiglière*, *les Caprices de Marianne*, elle est aussi bonne que belle. Provost se plaignait, comme toujours, au foyer,

de son diabète ; Madéleine lui demanda quelle était cette maladie dont elle entendait si souvent parler. Provost lui répondit qu'un des symptômes était un principe saccharin provenant de certaines sécrétions que la pudeur défendait de nommer. — *Comment, vous faites du sucre?* répondit la sociétaire, *à votre âge, ce n'est pas possible, ce doit être de la cassonade.*

AUGUSTINE BROHAN

Trop de plumes, comme on dit à la Comédie-Française ; à force de vouloir être spirituelle, elle devient ennuyeuse: du reste, jamais réputation ne fut plus usurpée. Ses admirateurs disent qu'elle tient boutique de bons mots et tout le monde lui en achète. Un mot d'Augustine est étiqueté dans les petites feuilles, comme un coffre de Tahan : on en indique la provenance afin que personne n'en ignore. Le talent est aussi surfait que le reste, et il est parfaitement discutable. Du reste, comment en juger, depuis deux ans que le nom de mademoiselle Brohan figure à peine dans les affiches, ce qui ne l'empêche pas de toucher bel et bien ses 24,000 francs ?

Augustine aime Madeleine et la déteste : ceci dépend du temps. Son affection est un véritable baromètre. Elle se croit l'unique au Théâtre-Français, *e pluribus una*. Rabattez-en un peu, mademoiselle ; évidemment vous avez une grande intelligence ; mais sans donner de ré-

compense formidable, si jamais elle se perdait, on la retrouverait chez beaucoup d'autres.

Réputation oblige, et le besoin de lancer des mots quand même lui fit écrire un jour sur l'album de Philoxène Boyer :

Je préfère le déshonneur à la mort.

NATHALIE

A débuté aux Folies-Dramatiques dans la *Fille de l'air*. Ses formes ont cessé depuis d'être aériennes. Mademoiselle Nathalie, *ennemie intime* de Bache, a passé par le Vaudeville, le Palais-Royal et le Gymnase, avant d'aller à la Comédie-Française. De l'intelligence et du talent, quand elle se trompe. On la dit très-susceptible. Elle a eu un véritable succès, et un succès mérité, dans *le Village* d'Octave Feuillet.

VICTORIA LAFONTAINE

Il y a des gens chez lesquels les idées extraordinaires poussent comme des champignons : on ne sait pas pourquoi, et il serait impossible d'en trouver la graine. Exemple : pourquoi madame V. Lafontaine a-t-elle eu l'idée de quitter le Gymnase, où elle était charmante, pour venir se perdre au Théâtre-Français? Il y a de ces talents qui demandent un petit cadre comme Meissonnier. Les *petites* mièvreries de madame Victoria font songer aux *petites* souris blanches, charmantes dans une *petite* cage dorée, et que l'on n'aperçoit pas sur

une grande scène comme celle des Français. Excellente femme de ménage et aimable au demeurant, elle a débuté dans *Il ne faut jurer de rien*, *l'École des femmes* et *le Barbier*. Honnête comme le prix Montyon. Le type de son emploi est le rôle de *Cendrillon* de Théodore Barrière.

GUYON

Figurez-vous une des statues de la place de la Concorde, la ville de Lille, par exemple, avec son ballot, descendant sur le Théâtre-Français : voilà madame Plessy-Guyon, car elle a épousé le frère d'Arnould, ce frère, Mathieu Plessis (le nom de Mathieu est un nom d'inventeur), qui a imaginé une encre dont l'Impératrice a accepté le patronage et qui se trouve affichée partout dans Paris.

Madame Guyon fait ce qu'elle peut, mais elle aurait mieux fait de rester au boulevard, où sa place était plus marquée qu'à la rue Richelieu. Enfin !!!

JOUASSIN

Maigre, maigre : elle vient du Conservatoire. Les hippophages doivent lui faire peur. Elle fait penser à l'armoire où la duègne d'*Hernani* cache ses coursiers :

> Serait-ce l'écurie où tu mets d'aventure
> Le manche de balai qui te sert de monture ?

Drôle souvent. Elle a joué à vingt ans des rôles de vieilles. Talent ordinaire, qui vient de l'Odéon. Elle aussi, elle a de l'esprit.

PONSIN

Une pleine lune, et elle a vingt-cinq ans : que sera-ce à quarante? Bonne et honnête, elle joue *honnêtement* les coquettes et les soubrettes. Le succès qui a décidé de son admission au sociétariat, est le rôle de mademoiselle de Lancay, dans le *Supplice d'une femme*. J'aimerais mieux ne pas lui voir dire de vers.

ÉMILIE DUBOIS

Une poupée de Nuremberg ; elle dit *papa* et *maman*. S'occupant à ravir de la hausse et de la baisse de la Bourse dans *le Duc Job*, mademoiselle Dubois est par excellence l'actrice de M. Laya. Elle va souvent à Saint-Mandé, où elle est une vraie marquise de Carabas. A qui ce château? à mademoiselle Dubois. A qui ces betteraves? à mademoiselle Dubois ; toujours à elle. Dans l'ancien répertoire, par exemple, oh! oh! oh!

JUDITH

Elle a été bien belle, et elle a tenu longtemps la corde au Théâtre-Français. Aujourd'hui elle donne *presque*

des leçons d'anglais. On prétend même, nous n'affirmons rien, qu'elle traduit les romans que signe Bernard Derosne.

C'est elle qui a inventé les frères Davenport et qui les a fait expédier d'Amérique, contre remboursement, pour opérer le joli petit four que vous savez.

ÉDILE RICQUIER

Elle est arrivée au sociétariat malgré le comité. Pleine de bonne volonté, mademoiselle Ricquier est jolie et obligeante. Son talent est moins bien qu'elle ; dans les petits rôles elle va encore, mais les rôles de Célimène et d'Elmire devraient lui être défendus : elle y est insuffisante.

EMMA FLEURY

Encore une élève de Régnier. Madame Emma Fleury a créé le rôle de Rosette de : *On ne badine pas avec l'amour*, avec un rare mérite. Jeune première aimable, *le Feu au couvent* a été pour elle une vraie chance. La femme d'un statuaire de mérite, M. Franceschi, qui fait des statues, toujours sur des bêtes.

DEVOYOD

A des moustaches, ou plutôt un duvet qui lui sied à ravir. Ce petit côté masculin l'a décidée à s'habiller

quelquefois en homme, comme mademoiselle Silly. Mais, de plus que sa camarade des Variétés, elle monte à cheval avec ce costume hétérogène, et la police n'y voit que du feu.

ROSE DIDIER et ROSE DESCHAMPS

La Rose du Bengale et la Rose du Roi; l'une vient du Gymnase, l'autre des Bouffes-Parisiens; la seconde a des prétentions exorbitantes à se faire nommer sociétaire. Sociétaire? Pourquoi, mademoiselle? Sont-ce les leçons de comédie que vous ont données Léonce et Désiré, qui vous semblent suffisantes pour être sociétaire? Je sais bien qu'avec de la protection...

OPÉRA-COMIQUE

OPÉRA-COMIQUE

MONTAUBRY (Félix)

Est arrivé rejoindre son frère, chef d'orchestre du Vaudeville, et a débuté par jouer du violon dans quelques orchestres de petits théâtres. Entré au Conservatoire dans les classes de chant, il a joué en province et à l'étranger avant de venir à Paris. Une grande rouerie et une connaissance parfaite de son art. Le premier *ficelier* que je connaisse. Dans le bas, peu ou point de notes, il parle, il élude, il fait tout, chanter excepté. Dans le haut, de la grâce, toujours de la finesse, souvent de l'entrain et du feu : alors il crie. Il dit le dialogue à côté du sens, c'est une jolie ruine de salon. En scène, peu de tenue, il s'amuse. Il mène de front son chant et ses chaussures. Tous les matins, après les altères et l'hydrothérapie, deux heures de promenade dans sa chambre pour briser ses bottines et se faire le pied. Quand il sort il est soigné comme un paquet de

pharmacien; il en a tous les *cachets* et souvent les ficelles. Rendez-le heureux et dites-lui qu'il paraît 37 ans. Il a épousé la fille de mademoiselle Prévost et non pas celle de Cholet, comme le bruit en a toujours couru.

ACHARD

L'idole de Lyon; la tournure d'un chef de rayon du Petit-Saint-Thomas, section des lainages. Bon garçon, ténor de naissance, il appartient à cette catégorie de chanteurs qui étaient tout avant de monter sur les planches. Comme Renard, Poultier, Labat et d'autres, Achard se destinait à remplir les fonctions de banda-giste herniaire, sans doute; sa voix s'en ressent, il y a des tampons qui l'assourdissent par endroits à côté de ressorts d'une élasticité extraordinaire. Une excellente acquisition pour l'Opéra-Comique, mais pour laquelle on a fait trop de bruit. Écoute ses camarades répéter, caché dans une baignoire, c'est un tic.

CAPOUL.

Celui qui, comme dit M. de Pène, *soupire* si tendrement la romance de Marie. Un joli coiffeur avec une voix ravissante; il *aspire* plutôt qu'il ne soupire, mais il fait soupirer les autres. Gandin et sportman à la ville, il est convaincu de ses succès de joli garçon quand il joue! Quels regards dans les loges de côté et pour

les avant-scènes! L'autre jour une vieille dame me disait en parlant de lui : *Il est gentil, ce petit.* Il vient de Toulouse où son père tient un hôtel. Espérons que les notes du père ne sont pas aussi élevées que celles du fils.

COUDERC

Rien de commun avec celui des Variétés. La grâce, l'esprit, la jeunesse, avec la tenue d'un marquis de la Régence. Jamais faux n'a abattu autant de bleuets et de marguerites dans toutes les prairies de la société. Toujours de bonne compagnie. Il joue de la façon la plus charmante. Il n'a jamais eu beaucoup de voix; mais aujourd'hui qu'il n'en a plus, sa place serait au Gymnase. Il *fait* beaucoup dans les rois, et siffle entre les dents ses rôles, les soigne, les étudie, et semble les dire par-dessous la jambe. Il a vingt-cinq ans. Couderc ne mourra jamais. Ses créations sont restées des types; la dernière, *le Capitaine Henriot*, est une merveille. Il a fait entrevoir dans les succès du *Vert Galant* les succès de sa jeunesse.

CROSTI

Un instrument de M. Sax. Du ventre, de la voix et un contentement de soi-même assez rare. L'organe chevrotant un peu est toujours ménagé pour arriver à

décrocher un sol, un sol merveilleux. Il porte le velours du marquis comme le commissionnaire du coin. Consciencieux; il a de l'avenir. Est-ce pour aider sa voix à sortir qu'il lance ses jambes presque sur la rampe? Cette gymnastique est-elle nécessaire à l'émission du son comme les coups de poing que *M. Choufleury* se donne sur le ventre quand il doit faire son entrée en scène?

SAINTE-FOY

Dit *Alibajou;* comique par tempérament, il l'est plus par nature que par art. Il est drôle. Vingt-cinq ans de succès confirment la réputation méritée justement que nos pères lui ont faite. Manque d'originalité. Il faut lui rendre cette justice, du moins, que dans ces derniers temps il a laissé de côté les traditions de la vieille école comique à laquelle il appartient de cœur, pour chercher des effets à la manière de la génération nouvelle. L'Opéra-Comique sans Sainte-Foy est un dîner sans vin.

BATAILLE

Timide et peureux quand il entre en scène, Bataille devait faire les sauvages aux processions du bœuf-gras. Il a du boucher dans les épaules; une voix bien assise, très-belle et d'une souplesse remarquable. Il remplace ce pauvre Gourdin, et le même rôle joué par lui, *Lambro*

de Lara, a pris une physionomie tout autre. Gourdin avait plus d'individualité, mais il soignait trop le détail et il en avait fait une création chétive à laquelle manquait l'ampleur de celui qui l'a remplacé. L'organe de Bataille est gracieux, chose si rare dans les voix de basse. Le physique et l'estomac de l'emploi. Comme le duc de Luynes, il mange une omelette d'un demi-cent d'œufs et un gigot à lui tout seul; après, il sort de table, suivant le précepte du sage, *avec la faim*.

PONCHARD

Quel dommage que son père soit né avant lui ! C'est dans l'ordre, mais cela est bien triste pour un jeune homme de cinquante ans, dont la bonne volonté est évidente et la voix atroce. Comme un nom est chose lourde à porter. Ponchard est trop maigre, il n'a pas assez de forces, et pourtant il joue de bon cœur. N'a jamais su s'habiller. Dans *Haydée*, il rappelle les troubadours des pendules-empire.

NATHAN

Un gros homme qui ne fait illusion qu'à lui-même. Il croit que tout est arrivé, la preuve, c'est qu'il vient d'ouvrir un cours de déclamation auquel je n'irai pas. Il joue les pères nobles comme à la Gaîté où l'on pleure, et il se trouve excellent. On ne l'entend plus chanter, nous ne pouvons rien dire de sa voix.

PRILLEUX

Gros homme qui fait son possible pour être drôle; il ne chante plus avec un profil d'oiseau. Je ne comprends pas que le parcimonieux M. Ritt le conserve si longtemps. Il émarge au budget directorial, et franchement n'en donne pas pour l'argent qu'il touche. Son côté comique est son ventre et son ton nasillard.

POTEL

Très-gentil et très-bon camarade. Un petit talent, une petite voix. Fait des efforts. Un bon point à l'élève Potel. Rien de commun avec Chabot.

GALLI-MARIÉ

Avec la grâce que les femmes ont de plus que les hommes, elle a le nez retroussé et impertinent de Coquelin de la Comédie-Française. Modeste, presque timide à la ville, elle est crânement campée et provoquante à la scène; talent incarné, excellente chanteuse, remarquable comédienne, musicienne consommée, elle crée un emploi au théâtre. De l'esprit jusque dans ses cottes, elle sait mettre de côté le ton et les allures de *Manon* pour porter la poudre et les paniers de

madame de Bryanie, ou s'armer du poignard de la *Bohémienne*. Dans chacun de ses rôles, elle est une autre femme. Madame Galli-Marié étudie et travaille, et son talent n'a rien de commun avec celui de Démosthène avec lequel elle ne veut pas rivaliser, du reste, *il ne sent pas l'huile*. Un seul défaut : le calembour, qu'elle cultive presque avec autant de succès que son père ; n'aime cependant pas la pêche à la ligne. C'est elle qui fit cet à-peu-près à une camarade. Cette dernière se plaignait de son médecin qui lui conseillait un régime suivi. Galli-Marié lui répondit : Il paraît qu'un régime est chose insupportable, puisqu'il y a un proverbe qui dit : *Où il y a de l'hygiène il n'y a pas de plaisir.*

CABEL-MARIE

Belge. Elle a été débuter en Belgique, où elle s'est mariée. Son mari chaussait les aristocrates et tenait boutique rue Montagne-la-Cour, à Bruxelles. Il quitta les contre-forts, les tiges et les empeignes pour acheter un *fonds de déclamation*. Depuis, un divorce a séparé ce que Dieu avait uni. Dans *la Chatte merveilleuse*, *le Bijou perdu*, *Jaguarita*, et ces jours-ci, dans la reprise de *l'Ambassadrice*, madame Cabel a été charmante ; voix souple et d'un timbre limpide, elle sait chanter. Au Théâtre-Lyrique, elle était la rivale, je dirai presque heureuse, de madame Carvalho. On a prétendu qu'elle avait été folle, rien d'aussi faux.

Son origine étrangère lui fait écrire une orthographe de fantaisie, dont voici un exemple : « Un jour, un camarade a elle, répétait; il avait à dire ce mot dans une réplique : le *cauchemar me poursuit*. Il appuyait comme on doit le faire sur la première syllabe, qui est longue; le régisseur, homme peu érudit, fit des observations à l'acteur sur sa mauvaise prononciation; l'acteur insista : enfin, madame Cabel prit la parole, et, s'adressant en redresseur de torts à l'artiste ahuri, elle lui dit : *Pourquoi prononcez-vous ainsi cauchemar? il n'y a pas d'accent circonflexe sur l'ô.*

GIRARD

Voilà encore une remarquable organisation. Elle sait chanter, et chanter bien; la méthode est parfaite; autant de talent que de bouche, et elle est immense. Un titi disait en parlant d'elle qu'elle avait entre le menton et le nez *un 500 de tonneau*. *Si non e vero, e bene trovato*. Mademoiselle Girard a un goût très-prononcé pour les antiquités. Mais pourquoi, mademoiselle, avec votre talent et sous prétexte que vous jouez les soubrettes, quêtez-vous et provoquez-vous par des mines déplacées à l'Opéra-Comique les applaudissements d'un public qui vous est acquis? Laissez ce petit moyen aux dames en robe blanche des cafés-concerts des Champs-Élysées.

CICO

Tenez, mademoiselle Cico, qui a *presque* connu ces affreux cafés-concerts, ces bazars de l'art, a laissé toutes ces habitudes au vestiaire de l'Opéra-Comique. Un organe charmant, d'un timbre sympathique et agréable avec un nez qui pourrait lui servir de porte-voix. Elle traîne et s'endort un peu elle-même. Plus de vivacité, mademoiselle; vous semblez engourdie par une liqueur asiatique que vous aurait donnée Félicien David, et cela fait jaser les mauvaises langues.

BELIA

Zoé, c'est son petit nom, a été charmante; mais ils commencent à passer, ces *jours de fête*. Encore jolie pourtant, elle est accorte et proprette. Des mains sèches et pointues comme sa voix, elle a toute sa vie soigné les unes au détriment de l'autre. Grande amie des hommes de l'art et de mademoiselle Cico.

MONROSE

Pourquoi mademoiselle Monrose est-elle entrée à l'Opéra-Comique? Qui m'expliquera cette charade? Personne.

Felix qui potuit rerum cognoscere causas.

Un profil de casse-noisette, le port d'une reine, voilà tout, et c'est bien peu. Il ne faut pas parler de sa voix ou de son talent; vous savez bien que les absents ont toujours tort. Taisons-nous, elle a remplacé mademoiselle Baretti dans *Lara*, et elle était loin de la valoir. Or, ne pas valoir Baretti......

REVILLY

Découvrez-vous, voici des cheveux gris qui passent, demain ils seront blancs. Ils couronnent une tête qu'on m'a dit avoir été délicieuse. Le talent du propriétaire a été gracieux. Quel contraste aujourd'hui ! Une réputation excellente, l'honnêteté en bâton; elle marche avec Rose Chéri, Victoria et madame Lesueur. Mademoiselle Revilly a de l'aisance; pourquoi continuer à jouer alors? Pourquoi faire rire les enfants de ceux que l'on a charmés, et tirer ses effets dans le comique après les avoir trouvés dans l'aimable? C'est chose immorale pour deux raisons : la première, parce que vous autorisez, mademoiselle, les *Fanfan Benoîton* à répondre à leur père, qui vante à juste titre vos mérites passés : « *Papa, vous me la faites à la vanille;* » la seconde, parce qu'il est pénible et douloureux de voir, lorsqu'elle a besoin de cela pour vivre, comme Déjazet, et à plus forte raison quand elle est presque riche, une grand'mère faire rire à ses dépens ceux qu'elle a vus naître et qui devraient la respecter.

Quand des fleurs inclinent leur tige, on les jette ou

on les cache, on ne les laisse jamais en évidence sur un guéridon.

CASIMIR

Que Crosti appelle madame *Presque mir*, a été trouvée, non pas sur la voie publique, mais dans un café-concert, à Bruxelles. Une ancienne actrice qui a fait partie de la création de *Zampa* et du *Domino noir*. C'est elle qui fila un beau jour après le second acte de la première de ces deux pièces, plantant là spectateurs et directeur. Tous les luxes l'ont bercée ; aujourd'hui elle chante pour vivre, et se dispute continuellement les rôles avec mademoiselle Revilly, sa *rivale* en âge. Madame Casimir est une bonne et excellente duègne ; de voix, plus du tout.

ROSE

Élève et prix du Conservatoire. Trop nouvelle pour en rien dire. Ce que j'ai entendu de sa voix, qui devrait être ferme, et qui n'est que chevrotante, ne me rassure pas pour l'avenir.

GONTIER, Madame FAY

Gracieuse, mignonne. Elle remplace mademoiselle Baretti dans *Marie;* elle est toute neuve aussi à la scène.

ITALIENS

ITALIENS

FRASCHINI

Paris, pour tout ce qui est chanteur italien, est une lumière près de laquelle beaucoup vont se brûler les ailes ; pour d'autres, c'est un épouvantail. Paris les éblouit et les effraye. Fraschini est dans ce second cas. Ce ténor craignait notre accueil comme le *baptême de la ligne*. Jenny Lind fut du reste comme lui. Fraschini chantait à Naples. Ami intime de Verdi, partout où il joue, lui ordinairement apathique, s'inquiétant peu de son costume ou de son jeu, commence par faire son possible auprès du directeur pour que ce dernier monte une *œuvre du maestra*. Alors il se réveille et soigne sa diction, surveille ses camarades, et met lui-même en scène. C'est un culte tellement exclusif, que l'on comprend les Iconoclastes. Comme La Patti, il a partagé un peu l'exagération de succès que le public parisien a pour la jeune prima donna. Bien moins

sympathique que Mario, moins même que Tamberlick, Fraschini, est un vrai bourgeois et comme ces marchands retirés et richards qui vont indolemment à la Bourse savoir des nouvelles de la rente, uniquement pour faire quelque chose, il n'apporte à son théâtre ni âme, ni jeu, ni conviction, mais un organe merveilleux qui semble ne pas lui coûter de peine ni le moindre travail.

TAMBERLICK

Tamberlick est d'origine slave ; il est né à Rome. Pendant longtemps il chanta à Naples, où l'attachait un engagement honteux, signé avec un directeur qui abusait indignement d'un contrat fait dans des conditions dérisoires pour le talent de son pensionnaire ; il se sauva de Naples et vint à Paris où l'accueil le plus mérité lui fut fait : gracieux, homme du monde et véritable artiste, Tamberlick est de plus un excellent acteur ; c'est le ténor qui rappelle le mieux les beaux jours de Mario ; d'une santé de fer, il jouait un soir à Paris et le lendemain à Londres : voyageant princièrement, généreux avec tous, mettant peu de côté, il est joueur, et Spa a toutes ses affections. Sa voix est pure, et, dans le haut, ses notes sont délicieuses : ami des hommes marquants de son époque, il est aimé de tous. Lorsque le directeur qu'il quitta si cavalièrement, vit ses succès et connut les sommes fabuleuses que gagnait son ancien acteur, il lui intenta un procès en dommages et intérêts,

demandant une indemnité assez forte ; il y eut une transaction onéreuse par laquelle Tamberlick fut obligé de passer. C'est grâce à lui que les journalistes, montés dans les convois d'inauguration des chemins de fer de l'Espagne, ne trouvèrent pas le séjour de Madrid trop désagréable.

MARIO

Que dire de Mario qui n'ait été encore dit et mille fois imprimé ? Le plus charmant des ténors et des acteurs, Mario est resté, dans l'esprit de tout le monde, le type du sentiment et de la couleur. La grâce de son organe n'excluait pas la force ; véritable gentilhomme, beau comme on ne l'est plus, il n'a pas su, comme tant d'autres, se retirer à temps. Aimant son art, il a voulu chanter quand même, et, comme Duprez, il a eu la douleur de voir que ni le talent passé, ni les efforts pour continuer à bien faire, ne trouvaient grâce devant ceux qui l'avaient tant applaudi. Mario possède à Florence un palais tout rempli d'armes, de faïences, de bronzes, d'objets d'art de tous les temps, de curiosités de tous les peuples ; les vieux Sèvres, les Stradivarius, les verreries de Venise sont jetés pêle-mêle au milieu des tapisseries de haute-lice, des cuirs de Cordoue et des meubles de toutes les époques.

Mario a toujours eu une Anglaise folle de lui qui louait une avant-scène chaque fois qu'il jouait ; la pre-

mière, lady ***, morte, elle fut remplacée par une seconde, puis par une troisième : les employés à la location connaissent bien cette histoire et en rient encore.

GRAZIANI

Il n'est pas possible d'entendre une plus belle voix de baryton que celle de Graziani : avec des notes remarquables dans le bas, c'est presque un ténor. Vrai baryton, comme ceux pour lesquels Verdi écrit ; il pourrait au besoin chanter : *Ange si pur* de la *Favorite*. Acteur dépourvu de talent, dans *Rigoletto*, il outre sa colère ou se tient coi comme une borne ; il a reçu, comme chanteur, les leçons d'un des meilleurs professeurs, Fontana. Graziani est né dans une des villes des anciens États du pape, où il exerçait je ne ne sais plus quelle profession ; il a chanté en Russie : fort apprécié des femmes, il aime leur société, et même il la recherche. On l'appelle, au théâtre, ceux qui parlent bien le français : *pitit polizon*.

DELLE SEDIE

C'est plutôt un professeur de chant qu'un chanteur. Continuellement préoccupé de l'émission de sa voix et de la façon d'allonger ses lèvres, Delle Sedie a un organe sombre et sinistre ; il manque d'ampleur et sa respiration est trop courte. Excellent comédien, s'il don-

naît comme acteur ce qu'il a de trop à son camarade Graziani, à la condition que ce dernier lui rendrait en échange un peu de sa remarquable voix, à eux deux ils feraient le plus merveilleux baryton et autrefois le plus remarquable acteur que la salle Ventadour ait jamais applaudi.

Delle Sedie vit de la façon la plus calme et la moins fantaisiste qui se puisse rencontrer. Ne quittant pas son intérieur, il le quitte cependant beaucoup trop lorsque c'est pour aller se prodiguer dans les concerts. Il ne se donne pas, à quelque salle Herz ou Pleyel que ce soit, une matinée ou une soirée musicale, sans que Delle Sedie aille y prendre part : restez un peu plus chez vous, signor baryton.

VERGER

Son père était un ténor distingué, et sa mère un soprano distingué, madame Brambilla. Il eût été malheureux que, fils de semblables parents, le jeune Verger ne fût pas né chanteur. Il commence seulement sa carrière avec une voix de baryton des plus sympathiques; il professe, en dehors de son art, un culte sérieux pour le jeu de dominos, et vous le voyez, tous les soirs où le théâtre lui laisse sa liberté, faire sa partie de dix heures à minuit au Café Riche.

BARAGLI

Celui que l'on appelle le *ténor transi*, et sur lequel les critiques tombent à plume raccourcie. La voix, qui paraît au premier abord assez ample, ne va pas jusqu'au fond de la salle. Il a été engagé aux Italiens par un de ces commissionnaires en art dramatique ou lyrique qui font presque marché de viande humaine ; il devait encore l'année dernière la moitié de ses appointements à ceux qui l'avaient fait venir à Paris. Baragli fait beaucoup d'effet dans un salon ; à la scène, c'est un ténor insuffisant : il ne manque pas d'un certain style et de méthode, mais il est froid et il semble continuellement jouer sous l'impression fâcheuse d'une maladie qu'on appelle le choléra.

SELVA

Selva est déplacé aux Italiens ; c'est un chanteur dramatique et un acteur consommé qui trouve peu à utiliser son talent. Sa voix est un peu fatiguée ; Selva chanterait à merveille le Méphistophélès de *Faust* ou le Bertram de *Robert*. Il a cependant été goûté dernièrement dans le rôle de don Alphonso de *Lucrezia Borgia*. Sans voix, Selva serait encore un excellent mime ; il traite d'une façon supérieure le *Don Basilio*, peut-être un peu trop de grimaces.

ZUCCHINI

Le premier Bouffe que le Théâtre-Italien ait dans toute l'Europe, drôle et aimant les farces, il fait de sa voix ce qu'il veut, comme de sa figure. Charmant conteur, il a une passion malheureuse pour le piano, dont il joue pourtant admirablement bien. Vous lui ferez bien plus plaisir en le priant d'exécuter une valse de *Lanner* ou de *Strauss*, qu'en lui disant : *Monsieur Zucchini, vous êtes un excellent acteur*. Le piano est une manie chez lui. Il a joué cette année *Don Bucefalo* comme jamais le rôle n'avait été joué ; bon et joyeux garçon dans la vie privée, il aime ses enfants et sa famille au milieu, de laquelle il vit comme un marchand de toile de la rue du Sentier.

PATTI

Mademoiselle Patti est née à Madrid ; sa mère était Transtevérine et d'une violence telle, que je me demande comment sa fille ne lui a pas servi de projectile alors qu'elle était en bas âge. Mademoiselle Patti a fait vœu de coiffer sainte Catherine, je suppose ; on la marie avec tout le monde, et il n'y a, en somme, personne de sérieusement engagé ; l'année dernière, cependant, quelques lettres d'une correspondance, que la char-

mante chanteuse échangeait avec un soupirant belge et platonique, ont été publiées *in extenso* dans les journaux anglais; le mariage allait se faire, mais Bartholo, son beau-frère, je veux dire M. Strackosh, a mis le holà, et Rosine a dû céder. (*Sapra l'uccello involarsi dalla gabbia?*) Le fait est que mademoiselle Adelina est un véritable pinson jetant au vent ses notes pures sans s'inquiéter de l'art ou de la tradition. Son éducation a été faite aux États-Unis, et son mérite comme chanteuse a peut-être été un tant soit peu surfait à Paris. Du reste, les Méridionaux la goûtent beaucoup moins que nous, gens du Nord, et son succès en Italie a-t-il été moins grand. Il faut partir pour la Russie, heureuse diva, un bon pays à exploiter, pendant que vous êtes jeune. Paris, qui vous idolâtre, vous mettrait aussi impitoyablement à la porte aux jours de vos faiblesses, qu'il vous a bien reçue dans votre splendeur. Mademoiselle Patti gagne 300,000 francs par an.

ALBONI (COMTESSE PEPOLI)

Mademoiselle Alboni, dont madame de Girardin disait : *C'est un éléphant qui a avalé un rossignol*, la seule qui reste immuable, comme un sphinx égyptien, de cette fameuse pléiade des Italiens d'il y a vingt ans, est une admirable chanteuse ; elle possède la voix la plus pure, la plus facile que l'on puisse entendre. Cette année a été bien dure pour la pauvre femme : elle a perdu coup sur coup ses deux frères, et son mari a été enfermé chez

le docteur Blanche. Madame Alboni dévore des choux crus comme des dragées, et elle boit dans un verre de dimensions exagérées : on ne l'emplit qu'une fois d'eau rougie, et il sert pendant tout le repas.

PENCO

Une Italienne d'*Italie*; j'ai vu son passe-port. Avec un organe remarquable, un talent scénique très-grand, madame Penco est une vraie tragédienne, ne ménageant peut-être pas assez ses effets et les nuançant peu; c'est le défaut de sa qualité. Cette femme, qui vous fait presque pleurer dans *Norma*, se mouche dans des mouchoirs à carreaux bleus et rouges, et prise comme madame Renard, ma portière; c'est à ne pas croire. Madame Penco avait un défaut, je dis avait, car il a disparu aujourd'hui; elle chantait la bouche parfaitement de côté. Elle a suivi les conseils de Lucchesi, un tenorino qui a eu un si grand succès dans *Mathilde de Shabran*, et qui n'a jamais pu chanter autre chose. Lucchesi la faisait chanter devant une glace; à force d'étude, ce torticolis labial a disparu. Madame Penco était en Italie, je ne sais plus dans quel théâtre, lorsque le directeur voulut faire venir Bocardi, et pour l'engager, lui dit qu'il avait madame Penco dans sa troupe; l'acteur, peu galant, répondit : *Si vous avez la Penco, je demande 40,000 francs; si vous n'avez pas la Penco, je demande 20,000 francs; et si vous m'apprenez que la Penco n'est plus, je chante pour rien.*

CHARTON-DEMEUR

Une belle et admirable femme qui est un soprano peu aigu, madame Charton est une chanteuse hybride. Son talent ne peut être classé parce qu'il n'est bien nulle part; elle n'est ni chanteuse italienne, ni chanteuse d'Opéra, ni chanteuse d'Opéra-Comique; elle a abordé tous les genres, jusqu'à la chanson espagnole. C'est elle qui créa *les Troyens*, de malheureuse mémoire, au Théâtre-Lyrique. Elle habite une délicieuse villa à Ville-d'Avray.

LAGRANGE

Madame Lagrange est une femme du monde appartenant à une excellente famille; elle a chanté la première fois comme amateur dans un concert au profit des Polonais; elle débuta au théâtre de la Renaissance. Grande et sèche, distinguée, sa voix a aujourd'hui des vibrations désagréables à l'oreille et des notes qui manquent complétement; les transitions des notes du bas à celles du haut n'ont rien de facile. Madame Lagrange est l'actrice qui a le plus voyagé; elle a chanté partout. Cosmopolite par besoin, elle avait épousé un Russe qui lui mangeait, disait-on, le plus clair de ses appointements au jeu. Madame Lagrange a un défaut, celui de vouloir, malgré tout, être une chanteuse dramatique.

MÉRIC-LABLACHE

Madame Méric a épousé un fils du grand Lablache, sous la direction duquel elle a chanté pendant sept ans à Saint-Pétersbourg : elle manque complétement de style et d'originalité : une tête de camée avec des gestes de bourgeoise. Madame Méric n'a pas réussi à Madrid, où son talent était peu apprécié : peut-être aussi parce que de son côté elle aimait peu les Madrilènes. Elle disait d'eux tout ce qu'elle pensait, et elle en pensait du mal. Un jour, elle donna ainsi son opinion sur les Espagnols : *Comment voulez-vous que ces gens-là connaissent quelque chose en matière de chant? ils viennent au théâtre la bouche encore pleine de garbanzos (pois chiches).*

VITALI

Une nouvelle arrivée pour laquelle on fait beaucoup de publicité. MM. Ronsi, secrétaires du Théâtre-Italien et correspondants de théâtre, l'ont engagée à Paris et ils veulent faire valoir leur *marchandise*. Pourquoi mettre tellement en avant cette modeste personne dont le talent n'est pas en rapport avec tout le vacarme élogieux dont on essaye de l'entourer? Si mademoiselle Vitali est aussi merveilleuse, elle saura prendre sa place au soleil du succès tout comme une autre.

GROSSI

Mademoiselle Grossi doit, dit-on, succéder à madame Alboni ; elle a déjà une des conditions voulues pour cela : c'est l'ampleur de sa personne qui arrivera certainement à rivaliser avec celle de madame Alboni. Sa voix est magnifique, vibrante, simple et veloutée, rien de cru dans les sons ; elle est vraiment Italienne. Faible comme actrice, elle semble à la scène manquer d'intelligence et ne jamais être à son rôle ; elle a épousé un Catalan de Barcelone qui n'est pas de la famille de ceux qui figurent dans *Monte-Christo*.

ODÉON

ODÉON

BRINDEAU

Brindeau a joué sur tous les théâtres de Paris ; ses premiers succès datent du Vaudeville et des Variétés ; on l'appelait le beau Brindeau. Il était alors un type d'élégance et de distinction, et la Comédie-Française s'empressa d'engager l'artiste pour succéder à Firmin qui venait de mourir.

Quoique n'ayant jamais joué le répertoire, il aborda, et avec succès, le rôle d'Almaviva dans *le Barbier de Séville*. L'entrée de Bressant à la Comédie-Française lui porta ombrage, et il abandonna la rue Richelieu pour jouer au Vaudeville. Il ne fait partie d'aucune troupe, il joue en représentation.

Celui que l'on appelait le beau Brindeau est devenu le gros Brindeau. C'est un fort gaillard, qui se porte bien, trop bien peut-être pour les personnages qu'il représente. Il est plein de vigueur et en abuse quelquefois. C'est un tort.

THIRON

L'éclat de rire du théâtre. Élève de Provost, il obtint à seize ans un premier prix au Conservatoire; il jouait Pierrot du *Festin de Pierre*. Entré à la Comédie-Française, il débuta dans Mascarille des *Précieuses ridicules*. Il s'ennuyait aux Français, jouant rarement, lorsque Rachel lui proposa de voyager avec elle. Il accepta et fut de toutes les tournées de la grande tragédienne, sauf le voyage d'Amérique. Il avait le privilége de faire rire Rachel, en lui disant les choses les plus dures et les plus vraies.

Entré à l'Odéon pour remplacer Saint-Germain parti aux Français, il y conquit rapidement une bonne place; c'est l'enfant gâté du public de la rive gauche. Il sait donner une grande valeur à tous ses rôles.

Signe particulier : *S'intéresse beaucoup plus à la vendange qu'à la moisson*.

LAROCHE

Jeune premier d'avenir. D'un physique un peu dur, il rachète ce défaut par une excellente tenue et beaucoup d'entente scénique. C'est un garçon qui travaille le théâtre avec passion; c'est chez lui une vocation. Laroche passe à l'Odéon pour être riche; cela est vrai.

Après sa création très-réussie du Comte d'Outreville dans *le Fils de Giboyer*, il est entré au Vaudeville où il est resté peu de temps. Engagé par M. de la Rounat pour remplacer ce pauvre Ribes, enlevé si jeune, dans toute la force de son talent, il débuta dans *le Marquis de Villemer*, où, sans faire oublier son devancier, il sut donner une nouvelle physionomie à ce joli rôle. Il vient d'avoir beaucoup de succès dans *Carmosine*. Ce sera, j'en suis certain, un excellent acteur dans un temps très-rapproché. Laroche a passé ses examens pour l'École centrale avant d'aborder la carrière théâtrale.

ROMANVILLE

Vient de province; a débuté à l'Odéon dans une pièce de notre ami Belot. Il se fit remarquer dans *le Mur mitoyen*, et reprit le rôle de Kime dans ce fameux *Testament de César Girodot*, qui est maintenant la planche de salut du théâtre. Une pièce tombe; vite à l'affiche *le Testament de César Girodot*, et le public vient à l'Odéon, en donnant ainsi tout le temps à la direction de remonter une autre pièce.

Comme tous les acteurs qui arrivent de province, Romanville charge ses rôles, il souligne trop les mots et les passages piquants. C'est un artiste qui travaille et aime son art; il sera parfait le jour où il se sera débarrassé de ses habitudes provinciales, dont il semble ne pouvoir se défaire.

REY

Encore un élève de Samson. Il eut un grand bonheur à ses débuts. Mademoiselle Mars, qui ne voulait jamais jouer avec des débutants, consentit, par faveur exceptionnelle, à donner la réplique à ce jeune commençant. Sa pièce de début était *Tartuffe* ; il y eut beaucoup de succès, malgré le dangereux voisinage de la grande comédienne. Abandonnant bientôt les Français, il va créer un rôle dans *Vautrin*, à côté de Frédérick-Lemaitre. Vous voyez que les grands artistes ne l'intimidaient pas. *Vautrin* n'eut qu'une représentation. C'est dans ce drame que Frédérick-Lemaître portait cette fameuse perruque en poire qui le faisait ressembler à Louis-Philippe. Rey a débuté à l'Odéon dans *Mauprat*. C'est maintenant un excellent professeur dont la voix est un peu voilée et affectée parfois d'un tremblement désagréable. Rey a beaucoup de vivacité et d'emportement. Il est rageur ; cela ne veut pas dire qu'il soit méchant homme, loin de là ; mais il a des mouvements de colère insurmontables, il jette son chapeau par terre et trépigne dessus. Je le répète, c'est un bon homme, seulement trop vif. Une soupe au lait, il monte, il monte...

PAUL BONDOIS

Un jeune premier qui nous vient de Russie; il a eu de grands succès à Rouen et à Lyon. Il a été à l'Ambigu, où il débuta dans *l'Ange de minuit.* Entré cette année à l'Odéon pour jouer les premiers rôles, il manque d'ampleur pour cet emploi.

SAINT-LÉON

Le meilleur *financier et manteau* de Paris, après Provost père. Saint-Léon, en dehors de ses créations dans les pièces nouvelles, est le meilleur acteur du théâtre dans le vieux répertoire, et surtout dans Molière. Saint-Léon remplacera certainement *Provost père.* Avant d'entrer à l'Odéon, Saint-Léon avait eu de grands succès au Théâtre-Historique. Saint-Léon vient au théâtre avec sa femme. On les appelle *Philémon et Baucis,* ou les deux inséparables. C'est le ménage le plus uni de la capitale. Ils ne font qu'un. On s'étonne de voir le mari entrer seul en scène. Ah! si madame Saint-Léon avait le fameux anneau de Gygès!

THUILLIER

Un vrai talent. Mademoiselle Thuillier et mademoiselle Fargueil sont maintenant les deux premières comédiennes de Paris.

A débuté aux Variétés, dans ce mélancolique rôle de *Mimi* de *la Vie de bohème*, y a créé *la Petite Fadette*; puis elle passa aux théâtres de drames, où elle obtint de grands succès de larmes. Malgré la faiblesse de son organe, elle savait produire de grands effets et passionner le public du boulevard. Je ne parlerai pas de ses créations à l'Odéon, chacune d'elles est un triomphe. Sa vraie place, comme pour mademoiselle Fargueil, est aux Français. Mais je préfère, je l'avoue, les voir toutes deux où elles sont : la Comédie-Française est un étouffoir, ces grands talents-là y respireraient difficilement. Bonne camarade, elle encourage et aide les débutants ; c'est grâce à ses bons conseils que Laroche a repris si brillamment et avec tant de succès le rôle du *Marquis de Villemer*.

KAROLY

A essayé de ressusciter la tragédie, qui est bien morte aujourd'hui. Élève de Maubant, elle fit des débuts remarquables dans Camille des *Horaces*, au mois de septembre 1860.

Ce fut alors une grande rumeur au delà des ponts. On crut au retour de la tragédie, et les classiques illuminèrent. On s'abordait en se disant : L'avez-vous entendue? Une seconde Rachel! Mais, hélas! il en fallut rabattre; son second début dans *Hermione* fut bien moins brillant. Dans *Macbeth*, elle a trop *poussé* le rôle. Elle a, comme les gens bien convaincus, une chaleur et une verve qui l'emportent quelquefois trop loin. C'est la seule tragédienne vraie que nous ayons aujourd'hui. Prêtresse d'une muse bien délaissée.

DELAHAYE

Sort du Conservatoire; elle est élève de Provost. C'est une soubrette fine et intelligente. Ses débuts dans *le Dépit amoureux* furent fort remarqués. Elle rend de grands services au théâtre, et M. de la Rounat, en l'engageant, a fait une excellente acquisition.

PAULINE DE MÉLIN
(Apolline GROSJEAN)

. ? ?
. ! !

Note des auteurs. — Aurons-nous un procès?

THÉATRE-LYRIQUE
IMPÉRIAL

THÉATRE-LYRIQUE
IMPÉRIAL

MICHOT

C'est dans un petit café concert, situé rue de la Lune, appelé café Moka, qu'Adolphe Adam découvrit Michot. On le fit débuter au Théâtre-Lyrique, et bientôt sa voix, qui était fraîche et pure, fut très-remarquée dans *Robin des Bois*. Ses succès ne firent qu'augmenter dans *la Harpe d'or, Obéron, Euryante*; c'est alors que l'Opéra lui fit des propositions d'engagement que l'artiste s'empressa d'accepter. Il eut tort; son organe était trop fragile pour résister à l'accompagnement de l'orchestre de l'Opéra. Effectivement, après avoir joué *la Favorite, Lucie*, il dut s'arrêter pendant les représentations du *Trouvère*, sa voix était trop fatiguée, et il était menacé de la perdre. C'est alors qu'il rompit son engagement avec l'Opéra et se rendit en Italie pour refaire son organe.

Revenu depuis à Paris, il est rentré au Théâtre-Lyrique, où il chante *la Flûte enchantée*.

Michot est un petit homme, à la tournure vulgaire et peu gracieuse, ne sachant pas plus s'habiller que Ponchard, et jouant ses rôles à la manière italienne, c'est-à-dire par-dessous de la jambe.

Quelqu'un lui en faisait la remarque dernièrement ; il répondit : *A quoi cela sert-il de jouer la comédie ? qu'est-ce que cela nous rapporte à nous, chanteurs d'opéra ?*

Vous avez tort, monsieur, il ne suffit pas de bien chanter, il faut aussi savoir remplir convenablement le personnage que l'on représente. Voyez un de vos aînés, Couderc, il ne chante plus, eh bien ! informez-vous : les habitués de l'Opéra-Comique aiment beaucoup mieux Couderc avec son peu de voix que Michot, chantât-il comme Rubini.

MONTJAUZE

Un homme arrivé ! chevalier ou officier de l'ordre d'Isabelle la Catholique. Vous rencontrez Montjauze au bois dans son phaéton, ou aux courses, toujours souriant, c'est un homme qui est heureux d'être au monde. Vient souvent au théâtre dans *sa* voiture, et pendant la répétition aimera à entretenir ses camarades de son train de maison et de ses chevaux ; enfin il est heureux et veut que nul n'en ignore.

Il a épousé, étant en Russie, une célèbre écuyère, mademoiselle Lejean.

A joué à l'Odéon les jeunes premiers, et dans la banlieue il s'est essayé dans le chant. Entré au Lyrique, il débuta dans *Jaguarita* et eut beaucoup de succès dans *la Reine Topaze;* il abandonna le Lyrique pour jouer à l'étranger; il était à Bruxelles, lorsqu'il revint à Paris et fit sa rentrée dans *le Val d'Andorre*. La voix de Montjauze est cuivrée, elle monte avec facilité et devient alors presque aiguë ; peu de notes dans le médium, son organe est dur et métallique.

A la ville, Montjauze a l'air d'un bon bourgeois qui serait capitaine de la garde nationale.

ISMAEL

Était tailleur à Agen ; c'est une belle basse qui a eu beaucoup de succès en province. C'est un artiste qui connaît bien les planches; malheureusement cette grande connaissance du théâtre ne s'acquiert qu'avec de longues années de pratique, et où le bon comédien est resté, le chanteur a disparu. C'est ce qui est arrivé à Ismaël; son instrument est fatigué, il a du mal à soutenir un rôle jusqu'au bout. Il sait cependant bien composer ses personnages, exemple *Rigoletto*.

Comme tous les gens du Midi, Ismaël a la tête près du bonnet. M. Carvalho en sait quelque chose.

Il est un proverbe italien qui dit : *Il se brûle la barbe*.

celui qui veut souffler la lumière de la vérité. M. Carvalho se l'est fait épiler.

TROY

Encore un Toulousain. Ancien pensionnaire de l'Opéra-Comique, Troy a fait un bon début dans *la Flûte enchantée*. Sa voix est sonore et pleine, je lui reproche de la dureté. Troy a la taille des chasseurs de Vincennes ; c'est un petit homme noir et trapu qui se plaint toujours de ne pas assez travailler. Comme son camarade Ismaël, il s'emporte facilement ; c'est un très-honnête homme, seulement un peu bourru. Élève du Conservatoire et premier prix, il a débuté à l'Opéra-Comique dans *Malipieri d'Haydée*. Bonne voix, trop petit pour son emploi, dans *Haydée*, il avait l'air d'un enfant qui eût endossé l'armure d'un cuirassier.

LUTZ

Comme Montaubry, dans sa jeunesse, Lutz a joué de la contrebasse dans quelques théâtres de vaudeville.

Ennuyé de scier son armoire, comme dirait Fanfan Benoîton, il abandonna la musique instrumentale pour la musique vocale. Il a beaucoup couru la province, et était à Strasbourg, lorsque M. Carvalho l'engagea pour succéder à Balanqué ; il débuta dans la reprise des *Noces de Figaro*, et s'est fait une bonne place au théâtre.

WARTEL

Une belle voix de basse. Élève de son père, Wartel sort du Conservatoire. Toutes ses tendances le portaient vers la comédie. Il a joué sur tous les théâtres de société.

Wartel se soucie fort peu de ses succès comme chanteur, il ne vise qu'à devenir bon comédien. C'est assez rare parmi les chanteurs pour que j'en fasse la remarque. Il joue bien les ganaches et les financiers. Il imite tous les acteurs de Paris dans leur manière de jouer, et certains soirs, ce n'était pas Wartel qui jouait *Sangrado* dans *Gil Blas*, c'était Paulin Ménier, c'était Mélingue, c'était Dumaine. Il a épousé une danseuse de la Porte-Saint-Martin, madame Dabbas. Wartel est un des bons pensionnaires du Théâtre-Lyrique, il a un bon pied dans le théâtre, et quel pied! avec les deux on fait un pont! Sait se grimer et s'habiller, un talent qui est plus rare qu'on ne le pense.

DEPASSIO

Recruté aussi en province, Depassio a chanté à l'Opéra; c'est encore une basse et une basse profonde, qui semble tirer ses sons du troisième dessous.

Ses succès à Lyon et à Marseille engagèrent M. Carvalho à le faire venir à Paris; c'est un excellent ar-

tiste, qui a fait un bon début dans *la Flûte enchantée.*
Mais que veut donc faire M. Carvalho de toutes ces basses?

LEGRAND

Date de la création du théâtre. Un artiste consciencieux et intelligent, qui rend de grands services à une direction. Jouant tout au pied levé, connaissant bien le répertoire, Legrand fait partie de cette véritable classe d'artistes qui n'ont pas de faux amour-propre, qui sont toujours à la disposition de la direction, et acceptent indifféremment tous les rôles. Le public sait reconnaître et apprécier ces vrais serviteurs de l'art.

Excellent musicien et une des plus belles jambes des théâtres parisiens, on croirait ses maillots garnis, il n'en est rien.

LEROY

Encore une des fondations du Lyrique.

Toutes les directions ont passé, Leroy est resté comme une des premières pierres de l'édifice.

C'est un artiste amusant dans ses rôles de ganaches et de financiers. Bonne figure, une tête qui serait insignifiante, sans un énorme nez d'un rouge violacé à faire envie à Silène.

Avec un réflecteur sur ton nez, lui disait un de ses camarades, *tu pourrais éclairer la place du Carrousel.*

FROMANT

Un jeune second ténor très-sympathique, une physionomie agréable, la tête de l'emploi. Un tout petit filet de voix dont il se sert avec succès. Il débuta dans *la Reine Topaze*, dans le rôle d'un des bandits. Son duo bouffe avec Balanqué lui valut des applaudissements mérités. Il n'a jamais quitté le théâtre depuis, et s'y maintient convenablement.

GERPRÉ

A joué un peu partout, aux Délassements, aux Bouffes, à Ems, toujours avec un succès honorable, sans jamais briller cependant. Il fait tout ce qu'il peut pour se mettre en évidence, et n'arrive pas à captiver le public, ni à se faire un nom. C'est un bon trial, qui a été l'enfant gâté des Rouennais; c'est quelque chose que cela, monsieur Gerpré, mais ce n'est pas assez.

MIOLAN CARVALHO

Louis XIV disait : L'État, c'est moi ! Madame Carvalho dit : Le Théâtre-Lyrique, c'est moi ! Mon Dieu, madame, je veux bien que vous ayez contribué pour une bonne part au succès de l'entreprise théâtrale de

M. votre mari, mais vous n'êtes pas la seule, et vous avez tort de vouloir accaparer ainsi tout le succès. En dehors du mérite des œuvres représentées sur votre scène, et des bonnes qualités directoriales de votre *époux*, croyez-vous franchement que la belle pléiade d'artistes qui a passé à côté de vous, MM. Bataille, Meillet, Balanqué, mesdames Cabel, Vandenheuvel-Duprez, Ugalde, Faure-Lefèbvre, etc., etc., n'ont pas aussi le droit de revendiquer une part, et une bonne part du succès?

Croyez-moi, madame, la modestie sied bien au vrai talent, et vous avez assez de lauriers dans votre jardin pour ne pas être jalouse de ceux qui poussent chez le voisin.

Tout enfant, mademoiselle Miolan chantait dans les salons. Élève de Duprez, elle remporta tous les prix du Conservatoire et entra à l'Opéra-Comique où son talent se révéla dans *les Noces de Jeannette*. C'est à cette époque qu'elle épousa M. Carvalho, son camarade de théâtre, alors aussi mauvais chanteur qu'il est devenu bon directeur. Elle suivit son mari lorsque celui-ci prit la direction du Théâtre-Lyrique, et son succès dans *la Fanchonnette* attira alors tout Paris au boulevard du Temple. Je ne ferai pas la liste de ses créations : autant de rôles, autant de succès.

Une voix charmante qu'on ne se lasse pas d'entendre, une netteté de sons, une sûreté de vocalises admirables, c'est un instrument exquis. A côté de cet organe enchanteur, nulle entente de la scène, une inintelligence complète de ses rôles, joue la comédie avec le même

entrain que Michot. Supposez madame Ugalde avec la voix de madame Miolan, ce serait l'idéal ! Il est défendu aux artistes de bisser leurs morceaux quand ils chantent à côté de madame Carvalho.

Nec pluribus impar.

DE MAESEN

Arrive de Bruxelles, une voix brillante, mais pas assez pour faire ombre à madame Carvalho. Ses vocalisés manquent de souffle. Visage sévère qui ne dit rien; si les yeux sont le miroir de l'âme, on peut assurer sans crainte que chez mademoiselle Maesen, l'âme est au calme plat. Un peu plus de brio ne nuirait en aucune façon. M. Gounod n'est pas étranger à l'engagement de mademoiselle de Maesen. Le compositeur lui destine-t-il une création dans le genre de *la Nonne sanglante?* Il y a dans mademoiselle de Maesen une rigidité de traits et de démarche qui aurait le plus grand succès dans un rôle de ce genre.

NILLSON

Une blonde enfant de Stockholm, élève de Wartel. Une voix extraordinaire, qui rappelle l'harmonica. En vocalises, fait des tours de force; celles de *la Flûte enchantée* sont de vrais casse-cou. Bonne camarade. Ma-

demoiselle Nillson met beaucoup de feu dans son jeu, elle est effrayante de vérité dans le dernier acte de *la Traviata*.

FAURE-LEFÈVRE

Ah! madame, pourquoi avoir quitté l'Opéra-Comique, où vous étiez adorée, pour vous en aller si loin, si loin? Votre talent si fin, si distingué, ne sera jamais compris là-bas; revenez bien vite au berceau de vos premiers succès, et tous les abonnés de l'Opéra-Comique n'auront pas assez de fleurs et de bravos pour saluer votre retour.

Sortie du Conservatoire en 1848, mademoiselle Lefèvre, *la petite Lefèvre*, comme on l'appelait alors, débuta à l'Opéra-Comique avec éclat. Peu de voix, un mezzo-soprano peu étendu, mais excellente musicienne et actrice consommée. Deux yeux d'une malice, d'une expression adorables, un petit nez mutin et effronté qui se relève crânement au milieu d'un joli visage couronné de beaux cheveux noirs, voilà l'ensemble de l'artiste. Une bonne camarade, un cœur compatissant et une main toujours ouverte; nulle misère n'a frappé en vain à la porte de sa propriété de Bellevue.

TUAL

Une brune piquante, une vraie soubrette de comédie, l'œil à fleur de tête, le regard tendre, le sourire aux lèvres, laissant voir trente-deux perles de la plus belle eau : telle est mademoiselle Tual, une dugazon accorte qui vient d'arriver au Lyrique en sortant de l'Opéra-Comique.

Mademoiselle Tual est très-gracieuse ; ajoutez à cela une bonne voix et beaucoup de diable au corps, en voilà plus qu'il n'en faut pour réussir dans les dugazons.

DUBOIS

Élève de Marié, a débuté dans *la Chatte merveilleuse*. Mademoiselle Dubois est une douce et bonne personne, qui est très-aimée au théâtre. Femme charmante, aimable artiste, elle est remplie de bonne volonté ; sa voix gagne de jour en jour et se créerait une bonne place en province.

ALBRECHT

Une élève du Conservatoire, accessit d'opéra-comique. Elle a débuté au Gymnase, dans les ingénues, et

avec succès; puis, à peine était-elle bien installée et commençait-elle à plaire au public, qu'elle abandonna subitement la comédie pour le chant, et débuta au Théâtre-Lyrique dans *les Noces de Figaro*. N'a pas beaucoup de voix, mais elle est charmante, un maintien modeste, de grands yeux bleus et de beaux cheveux blonds, voilà pour la jeune fille. Elle a eu du succès à Ems dans deux opérettes écrites pour elle par Offenbach. *Jeanne qui pleure et Jean qui rit* et *le Soldat Magicien*.

THÉATRE IMPÉRIAL DU CHATELET

THÉATRE IMPÉRIAL DU CHATELET

JENNEVAL

Le Mélingue de Carcassonne. *Un Gascon gasconnant.*
Au physique, un capitan matamore. Jenneval a eu de
grands succès... dans le Midi.

C'est bien un artiste fait pour passionner les têtes
chaudes de Marseille et d'Avignon. Grands cris, grands
gestes, grandes enjambées; la scène n'est occupée que
par lui. A Paris, il a moins *réussi ;* il s'en console en
allant jouer la *Tour de Nesle* et autres drames en
province avec madame Clarisse Miroy... *toujours !*

DESRIEUX

Le mari de madame Laurent, acteur venant de province, il a joué aussi à Bruxelles; il a débuté à Paris
dans *la Conscience.* Desrieux est un acteur de bonne

volonté, qui ne manque pas de feu, mais qui manque certainement de modestie ; au demeurant, c'est un homme droit, loyal et brave.

Grand amateur de faïences.

PAUL DESHAYES

Deshayes se destinait au chant fort jeune ; il a fait partie de la troupe des Italiens ; il courut la banlieue et les théâtres du boulevard. Artiste de peu de mérite, il aime assez la plaisanterie et la cultive même avec succès quelquefois.

Dans un drame appelé le *Fléau des mers*, Dumaine, à un moment donné, devait éteindre une bougie d'un coup de pistolet à une distance improbable ; derrière un portant, par un trou pratiqué dans le décor, le père Monnet, le régisseur, soufflait la flamme. Deshayes mit un soir une pelure d'oignon devant l'ouverture. Dumaine ajuste la bougie avec son pistolet ; le coup part, la bougie reste allumée. Une seconde fois le coup part, et la bougie triomphante flamboie du plus beau feu ; le public rit. Dumaine n'y comprend rien. On recharge l'arme. Deshayes arrache sa peau d'oignon ; Dumaine ajuste, le coup va partir, mais Monnet souffle, la flamme s'éteint trois secondes avant la détonation.

Deshayes sera perdu par l'embonpoint.

COLBRUN

Il y a de par le monde des masses de petits prodiges, — je ne dirai pas autant que d'étoiles au ciel, mais à peu près autant. — Il est curieux de voir ce que tous les ans Paris exhibe de jeunes pianistes, flûtistes, violonistes, etc., etc., étoiles brillantes qui ne vivent, comme les éphémères, que quelques secondes. Les voit-on grandir? Que deviennent-ils plus tard? Bien peu survivent, non pas qu'ils meurent, mais ils s'arrêtent à un point donné, qui est relativement une colonne d'Hercule, et après de grandes espérances on n'en parle plus. Colbrun fait exception; enfant, il avait de grandes dispositions pour le théâtre, il n'a pas failli à ses promesses; il a été au Gymnase enfantin, à la Porte-Saint-Martin, au Théâtre-Historique. Sa santé est très-mauvaise; au bout de huit représentations d'une pièce nouvelle, il repasse son rôle à Tousé. Il est le mari de madame Pélagie Colbrun, des Variétés; mais sa femme est loin de le valoir.

ROSIER

A été premier ténor, toujours en province. Engagé par M. Hostein pour jouer les jeunes premiers, Rosier s'entête à vouloir nous prouver qu'il pourrait remplacer Gueymard.

C'est un artiste qui rend des services à la direction du Châtelet. On cite de lui un trait de galanterie française et de courage qui lui fait le plus grand honneur.

Il prit un jour la défense d'une femme qui était insultée par des ivrognes, et malgré de nombreux coups de bouteilles qui lui fendirent la tête, il réussit à soustraire la malheureuse aux brutalités des assaillants. L'histoire n'a pas besoin de commentaires.

LEBEL ET WILLIAMS

Les deux compères, Magloire et Babylas; ils ont joué ensemble 3,009 fois *les Pilules du Diable*. C'est à en devenir fou. Lebel a dû devenir bancal à la suite de cette orgie de féeries. Fort drôle autrefois; aujourd'hui on ne l'entend plus, les dents manquant complétement; il parle comme Victor, le régisseur général de l'Opéra-Comique. Il a le teint et le nez d'un grand prêtre de Bacchus; du faune dans le rire et du maçon dans la tournure. C'est un vieillard, il a eu ses beaux jours.

Williams est plus fin; la féerie a été évidemment créée et mise au monde pour lui. Moins gai à la ville que dans ses rôles.

TOUSÉ

Un petit homme avec une petite voix aigre et désagréable, il se donne beaucoup de mal pour être drôle,

et il réussit assez devant le public des petites places. Doublure de Colbrun, c'est une recrue du Gymnase et du théâtre Bobino.

VOLLET

Comique peu comique, qui manque ses effets pour vouloir trop les ménager. Il vient de la banlieue, et il s'est marié dernièrement. Acteur et modiste : sa femme tient un magasin de chapeaux. C'est de lui que le gros Laurent disait un jour à Marc Fournier : *Si vous avez beaucoup de Vollets comme cela dans votre théâtre, vous ferez bien de fermer boutique.*

SULLY

Le fils de changeurs israélites, Sully est un excellent garçon, très-aimé de ses camarades ; il est neuf au théâtre, il manque souvent d'habitude, mais je lui crois de l'avenir, il fera un charmant acteur. Aimable de formes, on sent l'homme bien élevé. Sully a joué au Palais-Royal et à la Gaité.

DONATO

Enfer et damnation! voilà un beau traître de mélodrame, *et qui croit que cela est arrivé.* Je connais peu

d'artiste plus convaincu de l'importance de ses rôles que Donato.

Il a des gestes d'une ampleur étonnante et il est toujours splendide sous ses costumes.

Avec le pied de Donato et celui de Wartel, du Théâtre-Lyrique, je m'engage à traverser la Seine à pied sec, disait Colbrun.

ESCLAUZAS.

Et non pas d'Esclozas, vient de la province, où elle eut de grands succès dans les emplois les plus variés. Depuis son séjour à Paris, assez long pourtant, il lui reste dans son jeu je ne sais quoi de gêné qui ferait pressentir ou des bottines trop justes ou des maillots trop serrés. Un peu plus de *chien*, mademoiselle Esclauzas, et vous serez parfaite.

Sans être régulièrement jolie, elle est fort agréable et chante gentiment. Mademoiselle Esclauzas est une des artistes qui se prodiguent le plus chez les photographes; elle affecte le costume et les coiffures empire. Mais quelles jambes! et ses fonctions au théâtre consistent surtout à les montrer.

L'actrice qui pleure le mieux de Paris.

LUGUET-VIGNE

Une belle personne, plus femme que sa sœur, madame Laurent, qui ne l'est pas du tout ; mais madame Luguet-Vigne a aussi sa petite apparence masculine. Première chanteuse en province, elle a complètement perdu sa voix, et la voilà premier rôle sur un théâtre de drame. Elle est vraiment dramatique et pleine de feu. Peut-être un peu en dehors.

CLARISSE MIROY

Madame Clarisse Miroy a créé le rôle de Marie de *la Grâce de Dieu*, et a fait verser à la génération de 1830 plus de larmes que n'en répandra jamais la génération actuelle.

Artiste pleine de verve, Clarisse Miroy joue indifféremment le drame, la comédie, le vaudeville et même l'opérette. Nous l'avons tous vue aux Bouffes. C'est un trésor pour une direction qu'une artiste semblable.

Elle a commencé par faire pleurer, maintenant elle amuse beaucoup par son entrain et son diable au corps.

VAUDEVILLE

VAUDEVILLE

FÉLIX

Il eut un jour un rôle dans une pièce où il s'appelait Desgenais ; depuis ce temps on lui a toujours fait des pièces pour jouer ce rôle-là. Très-demandé par les auteurs, il est le grondeur le plus aimable que je connaisse ; voilà un talent d'intuition ! Félix a la finesse la plus merveilleuse et lance le mot comme personne. Il parle distinctement, malgré la pâtée dont sa bouche est toujours remplie. C'est un vrai talent, je ne vois pas qui pourra le remplacer : il a rendu la place impossible. Intelligence plus qu'ordinaire : je lui dois la vérité, rien que la vérité. Il donne aux jolies choses et à l'esprit de l'auteur qu'il est chargé d'interpréter un tour délicat et fini qui ferait supposer qu'il est capable d'en faire autant. Détrompez-vous. Il se serre trop dans ses redingotes et doit porter un corset. Il a toujours fui le monde pour vivre presque seul. Interrogez-le après la lecture

d'une pièce. Si vous lui demandez comment il trouve son rôle, il répondra : — Je n'en sais rien, je n'ai écouté que la pièce. — Si vous lui dites alors : — Comment est la pièce ? Il vous répondra : — Je n'en sais rien, je n'ai fait attention qu'à mon rôle. Jamais plus heureuse application du Γνωτι σεαυτόν.

FEBVRE

Pianiste et premier rôle. Joli talent de province. Je n'ai jamais compris sa place au Vaudeville. Il parle vite, si vite qu'il est difficile à suivre. Le verbe est sec, nerveux, saccadé et peu sympathique. Seulement il est aimé du public et fait recette, voilà son vrai talent. C'est un homme qui joue très-bien de la contre-basse et qui déchirerait les oreilles, s'il avait à se servir d'un violon. Gros effets ; il est plutôt l'homme du boulevard ; beaucoup de tenue, il aime son art et travaille ses rôles ; c'est déjà quelque chose. Il est la personnification de l'homme à succès, de tous succès, et il le sait bien. C'est lui qui dit un jour à Saint-Germain auquel on recommandé de ménager sa voix : *Comment veux-tu te guérir ? au théâtre tu as des rôles de 30 lignes, mais tu en joues de 1,500 tous les jours à la ville.*

PARADE

Surnommé par ses camarades le *Sous-Préfet*; pourquoi?... Comique lugubre comme Numa, il arrive à pousser le spectateur au paroxysme du rire, avec des effets empruntés au maître de cérémonies de pompes funèbres. Je ne sais pas lequel est le meilleur de Parade dramatique ou de Parade cocasse. Les *Lionnes pauvres* sont un triomphe pour lui; il avait là un rôle qui était un véritable casse-cou. Cependant il ne travaille pas, et sait rarement sa réplique. Il est artiste dans l'âme et fait pleurer en faisant rire. Sa voix, toujours la même, calme, régulière comme un bataillon de Prussiens, a une influence énorme sur le système nerveux. C'est un vrai comédien.

DELANNOY

Avec une voix qu'il emprunte à ses mollets, il a la tournure d'un ci-devant en feutre mou. C'est un homme de conseil pour les auteurs et un homme de goût *tant que la question personnelle* n'est pas en jeu. Rarement il est content de ses rôles. Soigne beaucoup sa diction et ses effets; à la scène, une grande finesse avec une gaieté communicative. Je le crois hargneux et tant soit peu rageur; je me trompe peut-être.

COLSON

Charles a joué les *Félix* dans toute la France ; il a même été à l'étranger. Mari de madame Colson, qui a créé les *Amours du Diable*, il a encore joué au Théâtre-Lyrique, c'est là qu'il chanta les couplets de la *veste* dans la *Promise*. Ces couplets ont eu un certain succès ; c'est de là même que vient l'expression : *remporter sa veste*. Directeur manqué des *Fantaisies parisiennes*, il est administrateur à l'*Agence de Sari*. Excellent paysan.

SAINT-GERMAIN

Ancien commis en librairie. Comme on voit que ce petit homme a passé par la Comédie-Française ! Quel charmant acteur ! Il n'a encore eu que des rôles peu importants, qu'il a traités d'une façon remarquable. J'ai peur pour lui d'un rôle principal ; c'est un miniaturiste distingué qui ferait peut-être une croûte, s'il peignait un grand tableau ; une mémoire desespérante ; oublie comme un lièvre ; sa voix est malade ; on lui a bien recommandé de ne pas parler ou de parler le moins possible en dehors de son théâtre, il va comme une crécelle. Saint-Germain joue très-bien et donne des leçons de déclamation aux petites dames.

GRIVOT

Un petit graveur sur métaux, qui gambade et frétille comme un clown. On a toujours envie de lui présenter un cerceau en papier pour le faire sauter dedans. Quelquefois drôle, il est malheureusement commun.

ARISTE

Vient aussi de la Comédie. Je me doute de ce qui l'a déterminé à la quitter; il est rare, avec une figure de cire comme celles qu'admirent les blanchisseuses dans les vitrines de MM. les artistes capillaires, de jouer plus faux et plus mal; et c'est M. de Beaufort, un homme de goût, qui l'a engagé. Les millions vous ont donc fait tourner la tête, cher monsieur!

MUNIER

Un bonnet de nuit; lugubre et peu amusant, il a toujours des larmes dans la voix; plein de bonne volonté, il manque de tout et même de talent.

FARGUEIL

Deux carrières théâtrales, l'Opéra-Comique et la Comédie. Camarade d'Augustine Brohan, dite *la marchande de mots*, rien n'est drôle comme de voir ces deux bonnes amies se dire des douceurs. Fargueil est à mon sens la première et la seule grande comédienne que Paris recèle en ses murs, et il faut que son talent soit bien réel pour faire oublier, dans certains moments, une diction commune avec un tremolo à jet continu et un organe peu agréable. Mademoiselle Fargueil a de jolies robes sur des jupons sales. C'est un vœu, je crois.

A Rome, le pugilat amenait de toutes parts au cirque le peuple avide qui ne demandait que *panem et circenses*; en Angleterre, la boxe choisit toujours un certain nombre de spectateurs parmi les amateurs de coups de poing; partout les combattants aiment une galerie; il paraît que mademoiselle Fargueil seule, plus modeste, se contente des parois d'un fiacre pour exercer son biceps sur ses camarades de théâtre. Elle est élève d'Arpin.

ESSLER

Dite Tempête; a les yeux presque de travers. C'est pour mieux voir. On appelle cela loucher à la Montmorency. Rien de charmant comme ce regard. Un peu

plus, cela serait laid. Dieu a dit à l'œil de mademoiselle Jane : Tu n'iras pas plus loin ; et l'œil s'est arrêté à temps pour être encore agréable. Du talent, beaucoup de talent, mais un talent monotone. Mademoiselle Essler vit trop dans le drame ; l'action la tue. Elle semble poitrinaire pour avoir trop joué et s'être par trop identifiée à ses personnages. C'est un tort ; on ne badine pas ainsi avec la santé. Un jour le feu prit à sa robe ; ce fut un pompier qui l'éteignit, *brave et bel homme!*

FRANCINE-CELLIER

Bonne et excellente personne, a fait un nombre d'entrechats suffisants pour être regrettée à l'Opéra, et sauter en deux bonds du Gymnase au Vaudeville où je ne vois pas bien sa place. La femme de Paris qui sait le mieux s'habiller et l'artiste la plus nulle que l'on puisse rêver ; mais elle n'est pas méchante ; elle emploie son argent à acheter des maisons, que ses camarades de théâtre appellent des châteaux de cartes.

ATHALIE MANVOY

Albert Wolf, sans doute parce que sa voix est trop faible, que la noire jalousie le guide et qu'il n'en peut faire autant, l'a surnommée l'*Engueuleuse*.

C'est un bien gros mot pour une si jolie petite personne. Une tête de pensionnaire. Mademoiselle, qu'avez-vous fait de votre cerceau ? Si j'avais le droit de lui donner, comme sa maîtresse de pension, des notes à la fin de la semaine, je dirais :

Conduite légère en scène,

Tenue bonne;

Talent nul;

et en post-scriptum : aime un peu beaucoup les *jaunets;* a provoqué la première l'interdiction des pièces suisses.

LÉONIDE LEBLANC

Femme de lettres et... comédienne; aime les diamants, les perles fines; encourage les arts, fait la fortune de l'Académie de médecine. Une très-mauvaise santé. C'est dommage, elle est toujours ravissamment jolie. Sa poudre de riz ne l'abandonne jamais; la poudre, pour elle, est passée à l'état de masque. Dans un bal chez le photographe Ken, un de mes amis marcha sur sa robe. C'est une faute, n'est-ce pas; elle se retourna à peine en lui disant, le sourire aux lèvres : — *Pardon! je vous ai fait mal...* On n'est pas plus gracieuse. Quand on écrit ou *que l'on fait écrire,* les devoirs de la position obligent à un luxe qui ruine de bien jolis gandins. J'en sais un qui a payé une dédicace sur un livre d'elle six cents louis. C'est aussi cher que le testament de

Louis XVI, et cependant Feuillet de Conches ne donnerait pas cela d'un autographe de cette galante personne; en un mot, c'est un profil charmant dans le demi-monde numéro deux.

LAMBQUIN

Moins drôle que madame Thierret, madame Lambquin est cependant bien amusante; elle remplit honnêtement et avec conscience les rôles qui lui sont confiés; n'a jamais atteint, par exemple, les cimes élevées de l'art. C'est si haut, qu'il doit y faire froid, n'est-ce pas, madame? Et puis vous êtes peut-être un peu trop forte.

LAURENCE

Est plus que sympathique; elle excite presque la pitié; c'est une ingénue qui demande perpétuellement un sou; un filet de voix agréable, un goût prononcé pour la musique qui l'entraîne même un peu loin. Elle se formera, cette petite recrue des Batignolles ou de Montmartre; mais le Vaudeville ne devrait pas avoir à faire des éducations. Encore un coup, de M. de Beaufort!

ALEXIS

Joue les mères nobles et madame Cassandre, n'a pas besoin de se mettre de tours pour paraître âgée. Son fils est, je crois, colonel, ou autre chose. Ceci est pour dire qu'il a l'âge d'un homme arrivé à la situation de colonel (au moins quarante ans). Habite Belleville, un joli port de mer, et dépense ses appointements en frais d'omnibus.

BIANCA

Se tient en dehors de ses camarades. Mademoiselle Bianca ne dit pas mal les vers; c'est une soubrette, et au besoin même une madame Pierrot assez agréable. Dans le drame, manque de tout.

GYMNASE

GYMNASE

LAFONT

71 ans. Lafont en paraît 40. Il a fait le tour du monde comme officier de santé de la marine, s'occupant beaucoup de lui, de son hygiène, il est son médecin, et vous le voyez, le jeune homme ne va pas trop mal. Ses créations, *le Père prodigue*, *Montjoye*, *les Vieux Garçons*, ont fait de lui un des premiers acteurs contemporains. Il a de l'ampleur dans son jeu. Son unique préoccupation est la moyenne des recettes. Il sait ce que chaque théâtre fait par jour. Quand on l'aborde, on ne lui dit pas : Lafont, comment va votre santé? on lui dit : Comment va la moyenne? Lafont a joué à Londres et a eu de grands succès auprès des ladies.

LESUEUR

Homme bizarre dont le regard, le geste, la voix rappellent certain personnage des contes d'Hoffmann. Il y a du Callot même dans sa tenue. Observateur profond, il sort assez volontiers le soir pour errer comme une ombre le long des maisons. Il fume la pipe avec fureur, se cogne contre les gens et pense. Excellent camarade, bon et doux avec tous. Lesueur fait ses têtes en véritable artiste. Il se grime dans sa loge et souvent en jetant un dernier regard dans la glace, mécontent de sa figure, il efface son œuvre pour recommencer; il raisonne l'art de se grimer. Lesueur a joué au théâtre Saint-Marcel, au Panthéon, à la Gaîté, au Cirque, où il créa la féerie de *la Poule aux œufs d'or;* au Gymnase, dans *le Gendre de M. Poirier*, qui fut joué là comme jamais la pièce ne fût jouée à la Comédie-Française, ainsi que dans Amédée du *Chapeau d'un horloger*. Lesueur est un artiste de talent et de grande valeur, un comédien fini, original, aussi drôle dans le comique que dramatique dans les rôles qui comportent le drame. *Don Quichotte* est une vraie création.

Lesueur a épousé la sœur de madame Rose Chéri. Deux choses font le chagrin de sa vie: après avoir créé le *Chapeau d'un horloger*, chaque artiste jouant dans la pièce, reçut un exemplaire avec une *dédicace* de madame de Girardin, Lesueur excepté; la brochure qui lui était destinée avait été volée. Un autre jour, il fut demandé

par le prince de Metternich, pour donner des conseils relativement à un rôle. C'était un rôle de cosaque que le noble autrichien devait jouer chez madame de Castellanne, — il y a dix ans de cela. — Lesueur se rendit chez le prince, lui donna des leçons, et, le jour de la représentation, M. de Metternich lui promit une invitation pour voir jouer son élève. On commençait à une heure du matin. Lesueur, jouant *Clémence* ce soir-là, fit transporter sa tenue de cérémonie dans sa loge, attendit jusqu'à minuit et ne reçut rien. On avait évidemment volé la lettre du prince comme la brochure de madame de Girardin. A l'heure qu'il est, le pauvre homme ne sait pas encore à quoi s'en tenir : devait-il remercier M. de Metternich, où M. de Metternich avait-il oublié? Voilà son désespoir encore aujourd'hui.

LANDROL

Landrol est entré au Gymnase où jouait son père. Ses débuts furent plus que malheureux, on le siffla longtemps, et franchement il était bien mauvais à cette époque-là. Sa persévérance, sa mémoire et son travail l'ont fait ce qu'il est aujourd'hui, et ce que l'on appelle en province une *grande* utilité. Madame de Sévigné aurait dit une *selle à tous chevaux*. En effet, Landrol joue les Arnal, les Lafontaine, les Dupuis, il joue trop même. Travailleur, il est vraiment le fils de son œuvre ; sa distraction est son établi de menuisier. Quand il s'y

installe, il cloue, il cogne, il rabote, impossible de lui tirer une parole.

BERTON, jeune

Était né pour avoir 25,000 francs de rente ; il aurait fait alors l'homme du monde le plus parfait. Musicien ; à ses moments perdus il peint d'une façon fort gracieuse, et ses eaux-fortes sont même appréciées. Il vient de jeter la palette, de fermer son piano, de laisser sécher son vernis pour s'adonner à la littérature. *Les Propos de Cadillac* lui ont fait un petit succès ; il attend, pour confirmer sa réputation d'homme de lettres, que la pièce reçue au Vaudeville et celle qu'il a encore au Gymnase aient été représentées. Terne à la vie privée, élégant et presque gandin comme Capoul, c'est un acteur qui fait trop de choses.

NERTANN

S'appelle Kropft. C'est le fils d'un marchand de fourrures. Nertann a commencé par la banlieue ; il a été longtemps le pensionnaire de Chotel. Il joua au Vaudeville des rôles assez peu importants, mais qui cependant le mirent en évidence. C'est un homme du monde, un homme bien élevé et un joyeux convive. Il a avec lui un frère beaucoup plus jeune que lui et un neveu dont il fait l'éducation. On a parlé à tort de son mariage avec mademoiselle Pierson.

DERVAL

M. Dobigny était attaché au cabinet du maréchal Soult, alors ministre de la Guerre. Homme aimable, il jouait la comédie dans le monde, chez la duchesse d'Uzès, entre autres. Il avait vingt-deux ans, on le recherchait. Un jour on vint lui offrir de jouer sur une vraie scène et devant un public payant, c'était à Fontainebleau. Le jeune attaché accepta et se tira du rôle de Gontier, dans *Michel et Christine*, d'une façon charmante. Deux jours après il reprend ses fonctions à Paris, où son cabinet communiquait avec celui de M. Martineau Duchenet, par une porte constamment ouverte. Un capitaine, ayant besoin de ses services, demanda à le voir, et l'huissier l'introduisit. Le fils de Mars reconnut aussitôt celui qu'il avait applaudi deux jours auparavant : son régiment était à Fontainebleau.

— *Ah ! vous voilà ! Ma parole, vous jouez comme un ange; on vous aime à Fontainebleau,* s'écria l'officier. Le malheureux Dobigny niait, mais le capitaine intraitable criait plus fort, insistait toujours et si bien que le ministre entendit. M. Dobigny quitta le ministère et il s'est appelé depuis Derval. Le père Derval est arrivé au Gymnase en passant par le Palais-Royal et le Vaudeville. Il a épousé une Anglaise charmante. C'est un bon et sérieux artiste. Vice-président de l'association des artistes dramatiques à laquelle il consacra sa vie.

PRADEAU

Quel ventre, quelle face et quel rire dans ce gros homme court et rond qui roule plutôt qu'il ne marche! Comme tout est franchement et honnêtement comique! Pradeau est arrivé, après avoir couru la province, au théâtre des Bouffes où il créa pour commencer *les Deux Aveugles*. A propos de cette pièce, il y eut un jour une contestation entre Offenbach et le pensionnaire. Le maestro directeur voulait, avec un entêtement assez *rare* chez les Allemands, que le pont partît du fond du théâtre pour aller sur l'orchestre. *Ce n'est pas possible*, disait Pradeau, *comment viendra-t-on du fond? mais comment?* Et Offenbach de répondre : — *A Paris, on fous vera foir tut ça.* Enfin l'auteur de *la Chanson de Fortunio* fit semblant de se rendre; mais pour n'avoir pas complètement tort, il voulut que le pont fût placé en biais. Duponchel intervint, mit fin au différend en montrant l'évidence du raisonnement de Pradeau, et l'on plaça le pont parallèlement à la rampe.

Pradeau a été depuis au Palais-Royal où il ne put se faire une place, il est si gros! Au Gymnase, il s'est casé et il y est excellent. Sancho est un rôle qu'il a traité en maitre. Je le trouve même plus drôle dans *le Père de la Débutante* que Geoffroy.

Pradeau est un des plus forts joueurs de whist de Paris.

BLAISOT

Élève du Conservatoire, Blaisot a voulu pendant longtemps faire de la peinture ; il ne réussissait qu'à peindre des croûtes avec un goût prononcé pour les estampes, goût de race, puisqu'il est le fils du marchand d'images de la rue de Rivoli. Il a repris complétement le théâtre. Précieux et grotesque, il prise comme un vicaire et il a la fureur de vous secouer son mouchoir dans les yeux. Blaisot a hérité des rôles de Geoffroy.

Il est capable d'être l'auteur de cette définition de l'eau : — *Liquide incolore qui devient noir lorsqu'on y plonge les mains.*

FRANCÈS

On l'a surnommé au théâtre l'*Étrange*, et jamais surnom ne fut plus mérité. Avec un accent qui sent son Cahors de deux cents lieues, il a joué la comédie au théâtre du Parc à Bruxelles. Il aima avec passion une artiste du nom de Victoria, admirablement belle, et qui mourut quelque temps après. La ville, qui admirait beaucoup celle qui l'avait fait affluer au théâtre du Parc, se chargea des frais de l'enterrement et accompagna la pauvre fille au cimetière. Depuis ce temps, Francès est devenu bizarre ; il aime la société des prêtres; sa bonne est la sœur de la bonne du curé des Invalides, un grand

ami à lui. Son lit est à tiroir, il se dédouble, et il offre toujours à ses amis de venir chez lui essayer du fameux tiroir...

LEFORT

Le mari de mademoiselle Chaumont. Lefort est le filleul de Levassor avec lequel il est allé en Moldavie, en Valachie et à Constantinople, et le fils d'un fabricant de stéréoscopes. Son père est un de ceux qui ont fait les premières chansonnettes; *le Postillon de madame Maclou* est resté. Lefort a remplacé Priston dans *le Fils de famille*. Homme d'esprit, auteur de romances, paroles et musique, il joue avec conscience, et souvent il est très-drôle.

VICTORIN

Parle et singe Priston. Recrue de la banlieue. Il a joué drôlement son rôle dans *les Filles mal gardées*.

BORDIER

Comme Pallianti à l'Opéra-Comique, il est régisseur et acteur. Bordier est au Gymnase depuis quarante ans. Il joue les domestiques et les portiers, non pas qu'il n'ait pas pu faire plus, mais une torpeur et une paresse sans nom l'ont empêché de changer d'emploi. A soixante-

seize ans, il écrit les billets de répétition d'une main assurée. C'est un meuble du théâtre.

DELAPORTE

Sa mère est la fameuse modiste, madame Delaporte. Élève du Conservatoire, elle a eu pour professeur M. Samson. Nerveuse, d'une santé délicate, grande amie de Dumas fils, qui lui a dédié *l'Ami des femmes*, son caractère est malheureux. Elle joue indistinctement les ingénues, les premiers rôles et les jeunes premières. Mademoiselle Delaporte est une artiste de talent; dans les coulisses elle lit Tacite (texte français en regard du texte latin).

Une de ses camarades la priait un jour de fermer une porte, la camarade était en scène et ne pouvait se déranger. Mademoiselle Delaporte vit là une intention désobligeante et lui dit : — *Est-ce comme amie ou comme portière que vous me demandez cela ?*

CHÉRI LESUEUR

Madame Rose Chéri, sa sœur, et elle sont filles d'un M. Cizos, directeur de théâtre en province. Madame Chéri-Lesueur a été très-amie de Scribe, qui avait pour elle beaucoup d'admiration et de respect. Elle a joué sous la direction Poirson, de manière à se faire remar-

quer, le rôle de mademoiselle Schopp dans *une Femme qui se jette par la fenêtre*. Lorsque M. Buloz était directeur de la Comédie-Française, il voulut engager les deux sœurs à son théâtre. Comme soubrette, madame Lesueur avait un talent réel ; elle a été un peu délaissée. Dans le rôle de Lady Barbara de *Flaminio*, où elle faisait une Anglaise maniaque, madame Lesueur a eu tout le succès de la pièce de Georges Sand, elle éclipsait Lafontaine et tous les artistes de talent qui jouaient avec elle. Comme femme d'intérieur et comme mère de famille, c'est un exemple à donner à toutes les femmes de tous les mondes ; elle est un modèle de vertu et de bonté, et un cœur d'or.

FROMENTIN DAVANT

L'éducation dramatique de madame Fromentin s'est complétée à Rouen, où pendant quelques années elle a été l'enfant chérie du public. C'est dans cette ville qu'elle s'est mariée avec un employé de la Préfecture. Charmante femme, gracieuse et jolie, elle a passé par les Variétés pour arriver au Gymnase. Tout en étant une artiste consciencieuse, elle a joué quelques-uns des rôles de madame Rose Chéri, et, n'ayant pas le talent suffisant pour faire oublier celle qui l'avait précédée, elle a dû naturellement être écrasée par une comparaison plus que désavantageuse. Sa véritable place serait dans les théâtres de drame ; elle jouerait à merveilles les rôles de jeunes premières dans lesquels les airs, les attraits,

qui sont un défaut pour les grandes coquettes du Gymnase, deviendraient une qualité. Le photographe Maze a fait d'elle un fort joli portrait, le sujet y prêtait. D'un caractère un peu difficile, elle apporte souvent dans la vie privée la roideur qu'on lui reproche quelquefois en scène, et qui l'avait fait surnommer, à Rouen, par ses camarades, *Queue d'oseille*.

Madame PASCA

Femme d'un négociant de Lyon et femme du monde. A débuté sur le tard au théâtre. S'est fait entendre à l'École lyrique ; elle est arrivée au Gymnase avec la promesse d'un rôle de Dumas fils ; elle a fait son entrée dans le rôle de la baronne d'Ange du *Demi-Monde;* une tenue irréprochable en scène. Madame Pasca devrait soigner ses rôles autant que ses toilettes. L'habitude du théâtre est le fond qui manque le plus.

Madame Pasca travaille et arrivera.

BLANCHE PIERSON

Charmante et excellente personne ; le plus bel éloge à faire de sa beauté est de n'en rien dire. C'est une blonde née à Bourbon, où son père était directeur de théâtre. Elle a vu la province et joué à Besançon, toujours sous la direction de M. Pierson, qui était acteur en même temps qu'administrateur. Au Vaudeville elle s'est fait peu remarquer comme actrice ; au Gymnase, au

contraire, elle s'est formée. Elle a joué après mademoiselle Delaporte, et mieux qu'elle, le rôle de la Marieuse dans *le Lion empaillé*, elle était charmante. Ses progrès sont réels. Spirituelle, sa loge est un petit salon où ses camarades vont causer et où ils trouvent toujours l'accueil le plus aimable.

MÉLANIE

Une des femmes les plus belles de Paris, aujourd'hui moins jeune et un peu forte. Sur le boulevard elle a eu de grands succès. Dans sa création de *Victorine, ou la Nuit porte conseil*, elle a fait recette avec Clarisse Miroye. Duègne d'un certain talent, elle est constamment poursuivie par l'idée que tout le monde se moque ou a l'intention de se moquer d'elle. Aussi ses camarades risquent-ils quelquefois des taquineries anodines. Au foyer, aux répétitions, chez elle, partout, mademoiselle Mélanie fait de la tapisserie pour les loteries et les bonnes œuvres. Elle brode et fait la fortune des marchands de laine et des merciers.

CÉLINE MONTALAND

Actrice de peu de talent; il lui manque tout ce qui constitue l'actrice. Ce n'est pourtant pas faute d'avoir été élevée dans un milieu d'artistes. Elle a tout fait, dansé, chanté l'opéra-comique et l'opérette, joué la co-

médie, le vaudeville, le drame et la féerie, elle a joué avant que de savoir marcher; c'est elle qui a créé le rôle de Gabrielle au Théâtre-Français; elle joue au Gymnase les soubrettes. Toujours préoccupée de sa figure, constamment se regardant dans son miroir; elle est jolie et fort jolie, mais sans expression et sans finesse. Mère de famille, elle tutoie Pierre et Paul.

CÉLINE CHAUMONT

Madame Lefort. Petite figure chiffonnée et agaçante; élève de mademoiselle Déjazet, et cela se voit bien dans son jeu. Elle est en scène à son aise, *et trop à son aise.* Ce n'est plus de la sûreté, c'est de l'aplomb. Soubrette agaçante, elle a débuté aux Folies-Marigny. La petite pêcheuse d'écrevisse est une charmante personne.

CAMILLE DORTET et MARIE SAMARY

M. Dortet est employé à la poste; il a épousé la sœur d'Augustine et de Madeleine Brohan, et sa fille est mademoiselle Camille susnommée.

M. Samary, violoniste de peu de talent, autre mari d'une autre sœur des deux Brohan, a une fille aussi susnommée Marie Samary.

La première des deux cousines joue les coquettes. Grande, elle essaye d'imiter de loin sa tante Madeleine, mais y réussit peu.

La seconde, qui cultive sans agrément les rôles de jeunes premières, est à peu près aussi nulle que ses tantes sont bonnes. Nous ne félicitons pas M. Montigny de cette double acquisition. Laissant même de côté nos fonctions de critique sévère, mais juste, comme M. Petdeloup, nous empiéterons sur le terrain de de Caston, et nous prédisons, sans crainte de nous tromper beaucoup, aux deux petites cousines, qu'elles ne feront jamais grand'chose au théâtre.

GABRIELLE BÊCHE

Mademoiselle Gabrielle est la fille d'un préposé aux fauteuils d'orchestre du théâtre du Vaudeville. Elle a joué après mademoiselle Pierson le rôle de Suzette de *Renaudin de Caen*, et cela avec un certain mérite. Nouvelle arrivée au Gymnase, elle est en odeur de sainteté auprès de l'administration. On la pousse. Nous ne demandons pas mieux.

BLOCH

Élève du Conservatoire. Pas parente du contralto de l'Opéra. Mademoiselle Bloch a joué agréablement un bout de rôle dans *le Passé de M. Jouanne*. Israélite et finement jolie, sa santé laisse beaucoup à désirer.

VARIÉTÉS

VARIÉTÉS

DUPUIS

C'est un Belge, *savez-vous*. Dupuis a commencé par le théâtre de Bobino. Doué d'une organisation très-belle; il a fait des études musicales approfondies. De Bobino il a été à Déjazet, dont il a fait les beaux jours; et enfin il est arrivé aux Variétés. Dupuis est froid et presque sec à la ville; il manque même d'entrain. Vivant en dehors du théâtre, dans son ménage, il se tient à l'écart. Un peu tatillon aux répétitions, comme tous les gens qui travaillent, je lui reprocherai de trouver ses effets comiques, un peu trop souvent, dans des dislocations de mains et de jambes, dislocations qui sont toujours les mêmes. — Il est le contraire de tous ceux qui tiennent cet emploi; — il n'est pas naturellement comique, — tout est le résultat d'un raisonnement et d'une étude. Peut-être que les brouillards de Nogent influent sur son cerveau. — Bon et excellent camarade, il a

un frère qui joue divinement du violon et qui lui ressemble, à les prendre l'un pour l'autre. Dernièrement, le violon a été pris pour l'acteur lui-même à une représentation dans laquelle il devait figurer. Lorsque l'instrumentiste est entré, il a été applaudi à outrance. Le public croyait voir son frère. — *Le Joueur de flûte, la Belle Hélène,* et *la Liberté des théâtres* ont révélé dans Dupuis un artiste de premier ordre.

KOPP

La carrière théâtrale de Kopp a commencé de la façon la plus bizarre : un soir qu'il faisait le rôle d'un ours dans *Robin des Bois,* il eut tant de succès, dans ce modeste emploi, qu'il eut la pensée de se mettre sérieusement au théâtre. Il a joué, il y a vingt-cinq ans, au théâtre du Panthéon, avec Serre et Frédérick-Lemaître. Kopp a passé pour avare ; il est au contraire très-large et très-généreux. Fils d'Allemand, et entêté comme tous ceux de sa race, un jour, dans une pièce de Spinelli appelée *le Roi des drôles,* M. Damoreau-Cinti, directeur alors, lui fit observer qu'il était mauvais en s'obstinant à jouer, d'une certaine manière, un rôle de domestique — et que lui ne comprenait pas ainsi. Kopp s'entêta, et gagna son procès auprès du public qui lui fit un grand succès. Artiste amusant, il ne soigne peut-être pas toujours ses rôles et a trop de laisser-aller. Ses camarades l'ont surnommé : *A le sac.*

A. MICHEL

Comme Brasseur, sait singer tous les acteurs de Paris. Mais il a de plus que son camarade du Palais-Royal, qu'il sait rester lui, après ses différentes transformations.

Michel jouait en Russie avec Bressant. Ce dernier, au moment de son entrée, lui donna un croc-en-jambe qui lança le malheureux comique jusque sur le trou du souffleur. L'Empereur assistait à la représentation. Quand le rideau fut baissé, Michel fit des reproches amers au futur sociétaire de sa mauvaise plaisanterie, et le laissa aller en riant, mais il ruminait au fond une vengeance noire. Apercevant alors le général directeur du théâtre (en Russie on met les généraux à toutes sauces), debout contre un portant, il alla à lui et le masqua avec son corps. Bressant se tenait de l'autre côté de la scène, Michel lui fit signe et quand l'autre se fut approché, lui dit : Mon cher ami, vous savez que le général est furieux, il a trouvé, plus que moi, la plaisanterie très-mauvaise. Bressant lui répondit : *Votre général est un crétin et il m'em... bête ;* alors Michel démasquant le malheureux directeur qui avait tout entendu, lui adressa ces seuls mots : *Vous le voyez, général, je ne le lui ai pas fait dire.*

CHRISTIAN

Il y a des gens qui ne peuvent pas aller l'un sans l'autre, ils se complètent et se font pendant comme Voltaire et Rousseau, sur les cheminées. Christian est le roi de tradition, comme disent ses camarades, et il aime à se sentir les coudes avec un acteur qui le comprenne : Raynard était son homme; tant que Raynard fut aux Variétés, il était drôle; à eux deux ils refaisaient la pièce. Son camarade parti, Christian baissa; il eut alors l'idée de jouer le drame. Il alla se brûler les ailes aux herses de la Gaîté. Il fit sa rentrée, aux Variétés, dans *L'homme n'est pas parfait*, avec un certain succès; restez-en là, Christian mon ami.

GRENIER

Un premier prix du Conservatoire, la voix de Grassot et le nez de Hyacinthe; malgré cela on l'a surnommé le *Petit Cupidon*. Grenier est entré à l'Odéon aux appointements de 1,200 fr. par an, et s'y est cassé la jambe; le gouvernement l'a envoyé aux eaux pour se rétablir. A son retour il a été engagé aux Variétés où, pour la première fois, il s'est révélé dans la pièce de *L'homme n'est pas parfait;* depuis, la *Liberté des théâtres* et la *Belle Hélène* ont fait voir en lui un véritable

et sérieux artiste. Grenier travaille ses rôles; il soigne l'ensemble et le détail du même coup. Vous rappelez-vous le pas que Grenier danse au premier acte de la *Belle Hélène*? il a réussi à trouver le comique en copiant les poses antiques des petits personnages courant dans les frises pompéiennes, tandis qu'il avait un effet tout trouvé en dansant avec la chlamyde le cancan de la Closerie des Lilas; il cherche et trouve.

COUDER

Trapu, carrément assis sur sa base, les épaules hautes, bonne et franche nature, courageux comme un lion, bizarre, triste et gai, zouave et titi, ancien soldat d'Afrique, a sauvé un jour le drapeau de son régiment en le disputant à six Arabes qui voulaient le lui arracher; le porte-drapeau était tombé et Couder s'était emparé de l'étendard. A débuté à Batignolles à raison de 30 fr. par mois; il habite Rueil avec sa femme, la fille de Vanderburke. Drôle souvent, finit par lasser. J'avoue que j'ai peine à le suivre. Il a une vélocité qui désespère, même en chantant; il presse à ce point la mesure, qu'il remorque l'orchestre essoufflé; lève la jambe aussi bien et même mieux que Finette.

GUYON

Un hercule, un biceps comme la cuisse de la femme géante. Serrurier-mécanicien, le Petit-Lazari a salué son aurore; aimant la force il est rempli d'esprit naturel, se construit lui-même ses maisons; il habite Nogent, dans une île, où, en véritable Robinson, il se confectionne des cages à poulet, des chaussures et des tournebroche. Ingénieux et presque ingénieur, il joue de tous les instruments sans les avoir jamais appris.

DELTOMBES

Un acteur dont le succès a été assez grand en province. Aujourd'hui, à Paris, il est effacé, — mais il s'en moque. Sa préoccupation est le *filtrage des eaux;* il a inventé un appareil et même des appareils innombrables; il fait même partie d'une Société en commandite. Le *filtre* l'empêche de dormir, mais lui fait gagner de l'argent. Il a débuté à Paris, dans : *Brouillé depuis Wagram*, une des dernières créations de l'excellent Leclerc.

HAMBURGER

La révolution de Février est venu l'arracher aux douceurs de sa profession. Hamburger était dessinateur

en châles ; le prolétaire ayant le pas sur le bourgeois, la robe d'indienne sur la robe de soie, fatalement le châle rentra les cartons, et les fabriques chômèrent. Hamburger avait de la voix, il pensa à l'utiliser, rentra au *Café de l'Épicier* où il gagnait 0,50 cent. par soirée ; à tour de rôle, avec ses collègues, il devait en outre baisser et lever le rideau. De là il partit pour Chambéry aux engagements suivants : il devait remplir les seconds ténors, les jeunes premiers et les seconds comiques ; si bien qu'en une même soirée il joua le rôle de *Théodore*, créé par Hyacinthe, dans l'*Écrivain public*, et Arthur dans *Lucie*. Les spectateurs ne purent retenir un fou-rire en voyant ce comique ouvrir la bouche pour chanter l'opéra ; il avait 80 fr. par mois. Hamburger revint à Paris et arriva enfin aux Variétés en passant cinq années au Vaudeville. Se fait modestement sa place au théâtre ; depuis quelque temps, surtout, il est fort drôle, n'a pas eu la chance de ses camarades, qui abusent souvent de sa bonté pour le rudoyer même en scène.

BLONDELET

Un acteur très-amusant et un homme à tout faire comme Guyon. Plein d'esprit, a tenu pendant longtemps l'emploi de sauvage au Café des Aveugles du Palais-Royal. Il y jouait admirablement du tambour ; cet emploi est héréditaire dans la famille Blondelet. Le sauvage actuel est encore un Blondelet, cousin germain de celui des Variétés ; on se transmet les fonctions de sau-

vage dans la tribu Blondelet, comme autrefois celles de bourreau dans la famille Sanson. Seulement cela est plus gai. Blondelet a tenu une table d'hôte : auteur dramatique, il est entré aux Variétés d'une assez singulière façon. Il devait faire représenter aux Folies une pièce de lui, intitulée : *Oh hé ! les petits agneaux !* il était alors aux Funambules. Cogniard eut besoin du titre, fit venir Blondelet et lui demanda les conditions auxquelles il le lui cédait. Blondelet répondit : Engagez-moi ; et le tour fut fait. Faiseur de chansonnettes, il a l'esprit le plus gai qui se puisse rencontrer. Blondelet amasse un petit pécule : il est propriétaire, et savez-vous où est située la maison de cette personnification du rire ?... Au Père La Chaise.

HITTMANS

Encore un Belge. Hittmans recevait les coups de pied et les giffles, en qualité de pitre, dans les baraques de foire ; puis il quitta ces théâtres pour jouer la comédie en province. Très à son aise en scène, il allonge ses rôles volontiers, et si bien, que souvent il empêche les effets de ses camarades ; d'aucuns disent qu'il le fait avec intention ; le trait suivant le prouverait peut-être : en jouant un jour dans les *Mémoires d'une femme de chambre*, avec Couder, il coupa à ce dernier deux ou trois phrases ; Couder s'en fâcha et lui *trempa une soupe*, comme disent les zouaves ; soupe telle, que tout le

monde en parla. Hittmans a du talent et beaucoup de finesse.

CH POTIER

Potier est un excellent acteur et, qui plus est, un acteur qui plaît; mais le souvenir de son père lui fait du tort. Il a épousé la fille de Mouriez, le *directeur légende* des Folies-Dramatiques.

SCHNEIDER

Originaire du Midi, jouait à Strabourg, dans les ruisseaux, avec les petits gamins des rues. Schneider a commencé par les cafés-concerts dans lesquels elle traînait des robes qui ne ressemblent en rien à celles d'aujourd'hui. Elle débuta à Agen et arriva enfin à Paris. Elle fut admise aux Variétés. M. Cogniard lui offrit immédiatement 150 fr. par mois : au bout d'un certain temps, la pensionnaire demanda une augmentation de 100 fr. qu'on lui refusa. Ce fut alors qu'elle débuta aux Bouffes, dans ce temps-là aux Champs-Élysées. La vie de mademoiselle Schneider a été plus qu'accidentée; comme artiste et comme femme, maintenant, c'est un nom. Elle gagne par soirée, aujourd'hui, ce que M. Cogniard lui refusait par mois, il y a douze ans.

Mademoiselle Schneider est *d'un sang noble;* elle en abuse pour traiter cavalièrement ses petites cama-

rades qui donnent des bals, et les appelle *ces demoiselles*. Grenier dirait : *Qué malheur !*

ALPHONSINE

Un soir une marchande d'oranges, qui trainait sa voiture et qui avait en même temps boutique devant l'un des théâtres de drames, ramassa une pauvre petite fille abandonnée, qui ne demandait qu'à vivre. Elle l'éleva, l'adopta, et la petite fille devint plus tard mademoiselle Alphonsine. Il est peu d'artistes qui puissent rivaliser en talent avec cette égrillarde diseuse de joyeusetés; elle a abordé tous les genres, dans tous elle a réussi. Mademoiselle Alphonsine est une notoriété très-grande au théâtre, et beaucoup semblent déjà l'oublier. Sérieuse, elle apporte à toutes ses créations un soin extraordinaire. Bonne et indulgente, son excellent caractère serait un titre à l'indulgence des autres, si elle n'avait pas terminé par une bonne action sa vie d'artiste. Elle a épousé le fils de ses parents d'adoption; elle habite à Joinville-le-Pont, où elle canote, comme Suzanne Lagier, et pêche à la ligne. Elle n'aspire qu'à compléter sa petite fortune pour pouvoir quitter la scène et vivre tranquille et retirée à la campagne.

SILLY

Mademoiselle Silly est entrée dans les chœurs au théâtre des Variétés; elle commença à poindre comme l'aurore aux doigts de rose dans le petit rôle de la paysanne de la pièce des *Médecins*. A ce moment, prenant exemple sur Dupuis, qu'elle imita autant que cela se peut et pour lequel elle professait une admiration évidemment toute platonique, elle se fit remarquer dans le *Joueur de flûte* et depuis, ses créations ont été des succès. La choriste a voiture, et chevaux, et cachemires, et 100,000 fr. de diamants. A la tête de son lit, scellé dans le mur, est un coffre-fort renfermant de bons petits titres de rente et de gentilles obligations; frappée de strabisme divergent, elle est faite comme la Vénus aux carottes; non, je me trompe, de Milo. Ennemie intime de mademoiselle Schneider, qui voit en elle une rivale, elle s'habille en homme et se promène ainsi sur le boulevard en plein jour; ces choses-là sont défendues en temps ordinaire, au carnaval seulement on les tolère.

ALINE DUVAL

Bonne et excellente actrice que celle-là. Après avoir rempli les rôles de soubrette, pendant vingt-cinq ans, parcouru la province et l'étranger, fait battre bien des cœurs, pleuré bien des yeux et excité bien des rires,

vint échouer aux Variétés dans l'emploi de duègne.
Deux artistes ont dit le couplet comme on ne le dit plus :
Aline Duval et Arnal. Elle a donné avec Ravel des re-
présentations à tous les coins de la France. Aujourd'hui
la voilà prenant rang auprès de madame Thierret. Il y
a des femmes dont la beauté a fait soupirer nos oncles
et qui n'en conservent pas trace. Est-il possible de trou-
ver une figure plus fine et plus jeune que celle d'Aline
Duval à quarante-cinq ans? Sa carrière a été plus
qu'heureuse. Il y a des gens qui ont toujours le roi
d'atout dans *leur jeu*.

VERNET

Mademoiselle Vernet joue du violon et a un filet de
voix aigu, pointu, et pourtant agréable comme sa per-
sonne, ou comme les sons purs et nets qu'elle sait tirer
de sa chanterelle. Jeune, elle est montée sur le théâtre,
comme Céline Montaland, qu'elle n'a imitée qu'en cela,
comme la petite Samson, ou Camille Benoîton. Elle a
joué presque dans ses langes. Lyon applaudit ses succès.
Elle dit gentiment ses rôles. Vertueuse, elle est aimée
de tous. Sa sœur est, je crois, au Théâtre-Français à...
à Rouen.

GEORGETTE OLIVIER

Une mignonne qui danse très-bien le cancan et qui
paraît si sage... si sage, qu'il lui manque autour du cou

un ruban bleu avec une médaille, comme celles qui servent de récompense à ces demoiselles des Oiseaux. Rappelez-vous la paysanne de *la Jeunesse de Brididi*.

MARTINE

Gentille personne et femme de lettres. Sa photographie, avec les cheveux aux vents et un vêtement léger, est fort aimable. Nous avons dernièrement lu sur l'un des exemplaires donné à un ami le quatrain suivant qu'elle s'est offert comme Markouski se dédie des fêtes :

> Connaissez-vous Martine ?
> Sous ces traits indiscrets,
> De sa grâce mutine
> Vous avez les secrets.

Depuis quelque temps, ses traits deviennent un peu forts. — Il y a un Anglais qui fait maigrir, — vous savez, mademoiselle.

C. RENAULT

Mademoiselle Renault a débuté comme tant d'autres à l'École lyrique ; l'École lyrique est au Conservatoire ce que Saumur est à Saint-Cyr : elle jouait Valerie. Mademoiselle Renault est une femme distinguée, dans le sens de la *Gazette des Étrangers* : une élégante bien élevée.

GABRIELLE

Bonne et excellente personne, ne se met pas évidemment sur les rangs pour inventer le mouvement perpétuel. Elle est l'amie d'un ami d'un de mes amis, et paraît n'avoir reçu qu'une éducation incomplète en ce qui concerne la langue française. N'est-ce pas elle qui, un jour à la répétition, ayant à dire ces mots : « Faites entrer le néophyte, » demanda à l'auteur quelle en était la signification? « *Pourquoi cela?* » fit l'interrogé. *C'est parce que*, répondit Gabrielle, *on m'a défendu de dire de gros mots en scène*.

GÉRAUDON

Se prétend la nièce du général Géraudon, et malgré cette haute naissance, n'est pas fière. Ses gens de livrée sont traités par elle sur un pied d'égalité.

Si vous passez devant les Variétés à l'heure des répétitions, vous verrez certainement un coupé d'Ehrler avec un cocher bien tenu : il porte son fouet roide, assis comme la statue de la Justice sur son siége; le passant s'écrie en le voyant : *Ah! voilà un joli cocher!*

Le soir, après la représentation, ce même cocher, si roide et si gourmé, fume son cigare sur le siége en reconduisant sa noble maîtresse.

BRACH

Une sœur danseuse à l'Opéra et qui y fait florès, comme la belle Inès en Espagne, une autre au Palais-Royal, entrée récemment. C'est une famille heureusement partagée en ce qui concerne les arts. Mademoiselle Brach fait claquer sa langue comme M. Loyal son fouet; est-ce pour se donner du ton? Elle est jolie, originale, et ne manque pas d'un certain mérite; elle est toujours altérée en voyant les rivières, surtout lorsqu'elles sont en diamants.

B. LEGRAND

Hamburger, dit *Lapincheux*, lui a tiré son horoscope et, je crois, est la cause de son engagement aux Variétés. Elle est décidée à remplacer Alphonsine. Vous n'êtes point difficile, mademoiselle.

KID/

Gentille et élégante personne, d'un talent contestable et d'une beauté non contestée.

9.

PALAIS-ROYAL

PALAIS-ROYAL

GEOFFROY

S'est évidemment trompé de bout dans la galerie Montpensier. Comédien consommé, il joue avec un naturel et une bonhomie qui laissent croire que rien n'est plus facile que d'en faire autant. C'est le propre du vrai mérite que de faire supposer qu'on peut y arriver sans étude, sans heurt, sans secousses. Geoffroy joue à la papa. Le Palais-Royal devrait bien le *rendre* à la Comédie-Française. Ses petits camarades, à tort ou à raison, l'aiment peu. Il y a peut-être une affaire de jalousie là-dessous.

HYACINTHE (dit l'Homme a la Trompe)

Un nez, un nez proverbial, qui est plutôt chez lui un instrument de travail qu'un organe. Hyacinthe fut per-

ruquier. Le fait est qu'il ouvre ses mains comme s'il allait se frotter la tête de pommade. Il a été dans un temps le Grammont-Caderousse du théâtre. Hyacinthe, comme aujourd'hui Capoul, venait à cheval à son théâtre, aux Variétés, où il jouait alors, en pantalon de daim et tenue idem.

Maintenant, il habite Montmartre. Il a des rentes et va tous les matins à la halle acheter sa petite provision d'oignons et de radis noirs; il en remplit ses poches. Bon père, bon époux et bon garde national, il appartient au corps des musiciens, où son talent brillant sur le triangle a pu être utilisé. L'élégant est devenu sur le retour un traître de mélodrame : grand chapeau et manteau ample. Hyacinthe ne pourrait plus parler qu'il réussirait encore au Palais-Royal rien qu'en montrant son nez.

GIL PÉRÈS (JOLIN)

Un jour, je veux dire un soir, Gil Pérès jouait à la Porte-Saint-Martin. Il remplissait un rôle de forçat dans un drame du nom de *Pied-de-Fer*, et dont Léon Gozlan est, je crois, l'auteur. Le forçat obtient sa grâce et adresse des adieux touchants à son compagnon de chaîne. Pérès, voyant les larmes perler aux yeux de son camarade de bagne, devait s'éloigner insensible. Ce soir là, il ajouta à son rôle ce mot dont l'effet comique fit rire toute la salle : « Je te quitte, ami, mais sois tranquille, *je te reviendrai!* » Le directeur seul ne rit

pas de l'addition, et lui infligea une amende de 500 fr. pour avoir altéré le texte de la pièce. « *Vous le voyez*, dit alors Pérès en rentrant au foyer, *je vous disais bien que j'aurais encore une condamnation.* » Gil Pérès est un homme d'esprit qui, comme tous ses camarades du Palais-Royal, côté des hommes, rêve la petite maison de campagne et la culture des choux. Acteur de talent, il abuse un peu en famille de son organe, qui finit par fatiguer : il faut quelquefois changer.

LUGUET (René)

La vie de Luguet au théâtre est toute une histoire. Avant de monter sur les planches, il a voyagé comme mousse dans les cinq parties du monde et les autres. Il a parcouru les mers et vu l'Espagne au ciel bleu, et les pampas, et les serpents *corail* (on devrait dire coraux). A seize ans, il faisait partie d'une troupe de comédiens ambulants. Il jouait les grimes, et tenait, dans *la Marraine*, de Scribe, le rôle de M. de Jordy, un vieux notaire, tandis que l'un de ses camarades, ventru comme une outre et vieux comme Frédérick-Lemaître, jouait les jeunes amoureux. A vingt ans, il avait les premiers rôles ; à trente, les premiers amoureux. Il a épousé la fille de Dorval. Son éducation théâtrale est plus que fantaisiste ; doué d'une grande intelligence perpétuellement frottée au contact des gens d'esprit, il est devenu lui-même un comédien spirituel et soigneux. Un seul

trait vous dira quel est l'homme : il est ami de Georges
Sand.

BRASSEUR (Dumont)

Est parvenu à prendre une place assez importante parmi les comiques, en singeant les comiques eux-mêmes. — Il joue les Ravel, les Grassot, les Hyacinthe, voire même les Mélingue, de façon à tromper son public, si le public avait les yeux fermés. Il sait se faire, avec ce talent d'imitateur, vingt bonnes petites mille livres de rente en jouant en province. Comme ce roi de la Bible qui vivait des miettes tombées de la table du roi son confrère, il fait ses choux gras avec le talent des autres.

LHÉRITIER (Romain)

Nature calme, Lhéritier a toujours été son petit bonhomme de chemin, sans s'inquiéter du qu'en dira-t-on. Fin et soignant son jeu, il a attendu patiemment que ceux qui jouaient en même temps que lui, et qui prenaient à juste titre la part léonine du succès, je veux dire Sainville et Amant, quittassent le théâtre, pour prendre son rang parmi les premiers sujets de la troupe. Il avait, remarquez-le bien, autant de talent avant d'être en évidence qu'il en a aujourd'hui, mais il n'était pas en évidence. C'est un défaut qu'ont bien des gens.

PRISTON

Un enrouement délicieux, un organe suave. Priston était horloger bijoutier et tenait boutique, il y a encore six mois, sur le boulevard de Strasbourg, tout près de l'Eldorado. Il a vendu son fond. Son magasin devait regorger de monde, de femmes et de jolies surtout. Priston est le Richelieu du Palais-Royal, sans être surintendant, les cruelles n'existent pas pour lui : il est si gentil avec sa perruque blonde !!! comme il le dit dans je ne sais plus quelle pièce. *C'est un Rubens*... Sa gaieté à la vie privée est franche. Les lazzi se sont tous donné rendez-vous dans sa cervelle. C'est un Gavroche bien élevé.

LASSOUCHE

Qui s'appelait tout court Lassouche, jusqu'au jour où il s'est réveillé avec une particule et une baronnie. Ces choses-là vous prennent comme le choléra. Le matin où Lassouche s'est levé dans la peau d'un gentilhomme, dont l'organe laisse peut-être un peu à désirer, — car enfin il est difficile de se le représenter dans un salon du faubourg Saint-Germain, à moins que ce ne soit pour tenir un plateau, et encore, — ce matin-là, on était en hiver, ce qui fait que ses camarades le lui pardonnent peu : « En effet, disent-ils, son *de* lui a poussé

comme un bouton ; passe encore si nous étions au printemps, mais en hiver... c'est pas probable. » Un profil peu romain et une façon lugubre de jouer qui ne fait qu'ajouter au comique de l'individu. Lassouche a perpétuellement avalé un contre-vers. Habite Courbevoie l'été.

PELLERIN

Le type du propriétaire, mais du propriétaire exceptionnel. Probe, propre et honnête. Poli avec tous, il joue d'autant mieux les boursiers qu'il ne l'est pas. Peu d'enthousiasme, il laisse sans médire l'eau couler sous les ponts. Il faut rendre, du reste, cette justice à tous *comédiens* ordinaires de M. Dormeuil, — je dis comédiens seulement, de vivre isolés sans s'inquiéter les uns des autres. Le modèle des républiques ! La question du coton n'y intéresse que ces dames.

FIZELIER

Voilà un pauvre garçon qui fait son possible pour être drôle. Il veut toujours et quand même se faire des rôles, puisque les auteurs ne lui en font pas. Il a joué à Versailles, avec le talent maigrelet et d'emprunt qui distingue en général la province. Chaque fois qu'il le peut, sans rien dire à personne, il court à la ville du Grand-Roi ; ami du directeur, il fait monter la pièce en vogue

au Palais-Royal, et y joue le principal rôle, injustement confié à Pérès. Il le joue à sa manière, comme on devrait le jouer à son sens, excite les applaudissements de MM. les officiers, et s'en retourne à Paris reprendre le petit emploi que la générosité des auteurs lui a donné, bien convaincu que lui seul a su interpréter d'une façon convenable et complète ce que son camarade est chargé de jouer. Il revient l'âme heureuse : le malheur veut que seul il soit de son avis.

MERCIER

Une réputation de province, une étoile éclatante et de première grandeur à *Ronce-les-Chaussettes*, pâle, presque filante à Paris, où elle n'est plus classée. Il est à Lhéritier ce que madame Delille est à madame Thierret.

KALEKAIRE

Un mot pour ce bon père Kalekaire, qui tient au Palais-Royal comme un mollusque au ventre d'un transatlantique. Kalekaire est un mâle qui ne doit trouver de compagne que dans la mère Lazare, la préposée au bureau de location. Il s'en est fallu de bien peu que Kalekaire, le père noble, le régisseur parlant au public, ne fût conseiller d'État. On aurait vu des choses plus drôles que cela.

THIERRET

Voyez-vous cette grosse mère à l'œil de faune, au nez arqué, presque juif, aux richesses qui lui envahissent le menton ; elle va toujours courant, souriant, et parlant seule, à moins qu'elle ne soit accompagnée, comme une sous-maitresse, de jeunes élèves. C'est une femme ; elle se rase tous les matins : il faut bien qu'elle *rase* quelqu'un, elle est si aimable pour les autres ! Madame Thierret a joué Dorine à l'Odéon.

Elle va à la campagne, oui, été comme hiver, à Bezons. Là elle s'y occupe d'anatomie comparée, très-sérieusement. Si elle ne monte pas en wagon avec un rôle, elle a toujours un traité de la maladie des yeux. C'est une femme savante, dans toutes les acceptions du mot. Seulement, — je ne suis pourtant pas un faux bonhomme, mais il y a un seulement, — ses voisins la prétendent mauvaise langue... Ce n'est pas possible !

Madame Thierret complète le Palais-Royal. Talent rare, elle n'a rien de révoltant dans son jeu. Les choses les plus... vertes, qui pourraient blesser les difficiles dites par une vieille femme, sont douces comme ambroisie en passant par sa bouche. C'est un sapeur aimable et facétieux qui s'est trompé de sexe.

HONORINE

Surnommée l'amie des princes : c'est presque un personnage politique. Demandez-lui des nouvelles de la question italienne; elle la sait sur le bout de son doigt. Elle n'est plus jolie, et son talent, qui est véritable, n'a pas encore pu se faire jour au Palais-Royal. Elle parle la langue du Dante, avec moins d'élégance cependant. Dernièrement un homme d'affaires, boursicotier à qui en simple cliente elle avait confié 80,000 fr., s'est enfui en emportant sa grenouille. Heureusement, Honorine est riche, et le trou est comblé. Cependant les hommes, je veux dire les femmes d'État, devraient se méfier plus que qui que ce soit au monde.

MASSIN

Blonde comme les blés ou comme une friture; ce que nous appelons une gentille enfant. Jolie et intelligente, elle ferait quelque chose au théâtre si elle voulait se donner la peine de travailler.

KELLER

Comme Guise, dont elle ne descend pas, je crois, elle a une balafre sur le côté droit de la joue. Dans ces derniers temps, il a été beaucoup question d'elle. Va au Bois avec sa petite fille *qu'elle aime tendrement.* Keller est allée en Belgique pour, dit-on, y acheter de la dentelle. En partant de Paris, elle répondit à une de ses amies qui lui demandait ses moyens de locomotion, par ce mot d'Atala dans *les Saltimbanques :* « Je prends *la fuite et Caillard.* »

PAURELLE

Brune, peu intelligente, mais, lorsqu'elle joue les cocottes, interprète si bien ses rôles que l'on croirait à la réalité. Des pieds de roi et des mains... oh! quelles mains! elle gante le même numéro que Hyacinthe, le 11 3/4. On l'appelle, à son théâtre, l'actrice au long pied. Mademoiselle Paurelle ne vit pas toujours en bonne intelligence avec ses directeurs. Notre ami Caraby a dû voir souvent son cabinet inondé des robes de la plaideuse. Un mot pour finir. Paurelle était au foyer du Vaudeville, assise à côté de mademoiselle Des Rieux-Coquelin, une charmante et honnête femme, à laquelle elle adressa cette phrase : « *Vous êtes heureuse, made-*

moiselle, d'être honnête : moi, je ne le peux pas... j'ai un enfant ! »

FERRARIS

Une jolie petite tête comme celles que l'on voit aux foires dans les musées historiques. Je les ai vus cependant, ces pauvres yeux, s'ouvrir démesurément à Bade, où celle qui les possède se faisait enfoncer au trente-et-quarante d'une façon tout à fait désespérante. Mais il y a compensation, et malgré soi on pense au bonheur que cette petite femme, si maltraitée par la veine, doit éprouver dans le ménage.

On assure qu'elle doit quitter le Palais-Royal et s'occuper de la comédie sérieuse.

EMMA BRACH

Sœur de toutes les Brach, agréable comme elles. Mademoiselle Emma vient de la province. Elle a joué à Bordeaux avec un succès qui doit lui faire regretter le pays de Gascogne.

DELILLE

Bonne et digne femme, n'est-ce pas? Plus honnête que drôle, par exemple. Double madame Thierret au Palais-Royal... Pourquoi ses camarades l'ont-ils surnommée *la Veuve du soldat*?

BILLAUT sœurs

Les Siamoises du théâtre, les frères Lionnet de la scène. Toutes deux brunes, noires même et velues; de grands yeux et un excellent caractère. Font vie commune... et disputent rarement. Ce singulier assemblage est amené des Antilles, où fort jeunes on les a arrachées à la tendresse de leur mère.

BLÉZIMAR

C'est une indiscrétion que je commets là. Blézimar est mort depuis vingt ans. Blézimar est presqu'un mythe; il était figurant et ne pouvait jamais arriver à l'heure voulue, l'irrégularité en personne. Quand il venait en retard, si par hasard il avait un costume de mousquetaire à endosser, il faisait servir son pantalon et ses bottes de ville dans lesquelles il rentrait l'indis-

pensable; mettant le pourpoint et le chapeau à plume, et ainsi fagotté, entrait en scène avec des airs crânes. Depuis ce temps on appelle, au Palais-Royal, être en retard, *faire Blézimar*. Les pensionnaires de M. Dormeuil, habitant presque tous les extrémités de Paris, souvent pour prendre l'omnibus, s'ils jouent en dernier, ne mettent pas complétement le costume indiqué par le rôle pour être plutôt prêts à partir après le spectacle; alors ils s'abordent en scène, en se disant : tiens, bonjour, Blézimar, et le public ne comprend pas.

PORTE-SAINT-MARTIN

PORTE-SAINT-MARTIN

TAILLADE

Cet homme sec et nerveux sort du Conservatoire, où Provost fut son professeur. Il a débuté à la Comédie-Française dans le rôle de Séide de *Mahomet*. Sa ressemblance avec le premier consul lui a valu, au Cirque, en 1850, la création du rôle de Bonaparte; depuis ce temps il a joué souvent ce rôle-là. A la Gaîté, il s'est chargé de rôles qui le portaient peu; acteur dramatique, il a joué sur tous les théâtres du boulevard.

A l'Odéon, il a créé le rôle de *Macbeth* de Lacroix. C'est un homme sérieux et grave, un chercheur; il cherche trop, et son jeu épileptique lui nuit souvent.

Naturellement triste; lorsqu'il est gai, sa gaieté n'a pas de bornes; méthodique lorsqu'il joue au billard, il prend les poses dessinées sur le règlement du jeu. P. Menier, avec lequel il fait quelquefois sa partie, dit qu'il joue *en gravure*.

Travailleur, il a dit, avec mademoiselle Key-Blunt, un acte entier de Macbeth sans savoir un mot d'anglais. Aujourd'hui il apprend la langue de la perfide Albion pour faire comme Fechter.

Il se désespère de voir le drame supplanté par la féerie. C'est un vrai chagrin.

BRÉSIL

Qui ne connaît Brésil? Homme du monde et homme aimable, c'est un véritable artiste. Grand, beau, il fut le premier rôle qui a eu le plus de succès en province. L'auteur de *Si j'étais roi*, de *l'Escamoteur*, de beaucoup de livrets et de pièces très-applaudis — a été à la Porte-Saint-Martin et sur tous les théâtres du boulevard. C'est une véritable incarnation d'artiste. Pourquoi n'a-t-il pas réussi comme Mélingue, dont il a au moins le talent? Je vous demanderai alors comme dans les drames : Demandez au lion pourquoi il aime le désert, à la vigne l'ormeau, etc., etc.? Il y a des gens de théâtre auxquels on ne rend justice qu'après leur mort. Quels éloges n'adresse-t-on pas aujourd'hui à Rouvière, qui passait presque inaperçu !

VANNOY.

Un acteur fantaisiste, aimable et travailleur ; il cherche et il trouve. Le rôle du Gascon Passepoil, dans *le Bossu*, a été traité par lui d'une façon remarquable. Il vient de Genève. Homme du monde et d'esprit, Vannoy aime beaucoup la farce. C'est lui qui donna un jour ce conseil à son ami Gaillard, qui devait remplir le rôle de Planchet des *Mousquetaires*, de le jouer avec deux moitiés de pommes dans ses joues. — Mais elles fondront, disait Gaillard. — Vous en mettrez d'autres, et ce sera drôle.

Quelque temps après, le directeur donne le rôle à Gaillard et lui demande s'il pourra s'en tirer. — Comment donc, reprit avec un air fin l'artiste interpellé, *Vannoy m'a expliqué tout ; je le jouerai aux pommes.*

Vannoy avait fait croire à feu Lalanne qu'un arrêté du ministre prescrivait une livrée pour chaque artiste, livrée différente suivant les théâtres. — Eh bien alors, reprit Lalanne, le soir seulement je m'habillerai en *bourgeois*.

LAURENT.

Ancien rampiste et faiseur d'escalier. Un excellent artiste, bonhomme plein d'esprit et drôle par tempérament. Les créations de Laurent sont innombrables, dans

toutes il a eu des succès. Aimé du public, Laurent est un des rares acteurs qui aient des entrées faites par le public et non par la claque. Laurent a, lui aussi, une petite idée fixe qu'on appelle au théâtre son étoile polaire. Il veut à tout prix, et malgré tout, ressembler à Napoléon Ier. Il vous montre ses cuisses, voyez, comme celles de Napoléon Ier; ses épaules, comme celles de Napoléon Ier, tout, tout comme Napoléon Ier. Il s'est fait faire un costume de Napoléon; s'en revêt chez lui quelquefois et se promène ainsi dans sa chambre. Il a sa photographie sous cet accoutrement. Si vous voulez lui faire bien plaisir, regardez-la et demandez-lui comment il a fait pour se procurer cet image du grand homme. Alors il vous répond rayonnant : *Ce n'est pas Napoléon, c'est moi!!!*

Un autre amour... *pour Bacchus.*

SCHEY

Schey s'appelait Joseph quand il jouait la tragédie, car il a été dramaturge ; il faisait partie de la troupe de Rachel avec Noailles, et se chargeait des confidents. Singulier assemblage, que celui de ces deux hommes et de cette femme : la première fois qu'ils jouèrent *Polyeucte*, au moment où Schey prononça cette phrase :

« *Ainsi donc, seigneur...* »

le public siffla. Schey, sans se déconcerter, remonta la

scène avec Noailles et revint sur le trou du souffleur répéter son fragment de vers. Nouveaux sifflets et éclats de rire prolongés. Schey remonte une seconde fois la scène en disant : Nous n'avions pas remonté assez haut; puis il revient, et avant que d'ouvrir la bouche, un fou rire s'empare de la salle entière. Cette scène se renouvela tous les soirs, et derrière un portant apparaissait un bras au bout duquel était une chaise. Rachel s'asseyait et prenait part à l'hilarité générale, attendant que le silence fût rétabli pour reprendre son rôle.

Schey est un excellent comique de peu d'haleine; un rôle trop long est au-dessus de ses forces; il était charmant dans *les Chevaliers du Brouillard* et *les Drames du Cabaret*. Il vient du Gymnase-Enfantin.

SALLERIN DE GUIZE

Le roi Saumon de *la Biche au Bois*. Le dernier des tragédiens; il a joué avec Talma; comme Talbot, de la Comédie-Française, il se figure avoir une voix superbe.

Sallerin a rempli pendant bien longtemps les rôles de généraux du Cirque; il avait des prétentions pour les bottes molles.

Aujourd'hui il donne des leçons de déclamation à ses moments perdus et *va-t-en ville*.

UGALDE

Demandez à Victor Massé, à Semet, à Offenbach qui a fait le grand succès de *Galathée*, de *Gil Blas*, des *Bavards*. Ils répondront : Madame Ugalde.

Nous nous trouvons en face d'une véritable artiste; toutes ses créations sont des triomphes; comme comédienne, c'est le *Couderc femelle* des théâtres de chant. Un brio! une *furia francese* inouïe! Tous les rôles lui sont bons, elle imprime à tous son cachet. Que nous sommes loin des chanteuses à l'eau de rose de nos jours; presque toutes savent chanter, mais bien peu sont capables de tenir un rôle.

Madame Ugalde va aborder le drame; je suis certain à l'avance d'un énorme succès...

Madame Ugalde est, à la ville, une femme charmante, adorant ses enfants. Elle habite Levallois; elle y passe le peu d'heures que lui laisse le théâtre, à la dévotion et à la charité. Nous voilà bien loin de ce petit démon de Gil Blas et de cet enjôleur de Prince Souci.

ROUSSEILL

Avec un faux air de Rachel, elle prend les poses de la tragédienne contre son trépied, comme dans le tableau de Gérôme; elle le sait. Ce jeune premier rôle vient de la banlieue de Batignolles, où le public l'aimait

beaucoup. Fort amie des hommes de lettres à cause de son intelligence, cette artiste voit tout en noir.

Brune sympathique ; — un beau talent.

ADORCY

Elle a débuté dans *la Servante* de Brisebarre, à la Porte-Saint-Martin avec un certain succès ; puis, comme un livre que l'on a lu et que l'on remet dans son rayon, on ne l'a plus *sortie*. Elle n'a absolument rien fait.

BARON

Une blonde joufflue et une bonne personne, qui a plus d'embonpoint que de talent. Elle a joué en Italie ; y avait-elle plus de succès qu'en France? J'en doute. Elle n'a fait que passer par les Bouffes où, comme artiste, elle n'a pas laissé grands regrets. A étudié le chant avec Nadaud.

RIBAUCOURT

Une blonde d'Holbein, qui n'a aucun talent. Elle vient du Palais-Royal où elle n'a rien fait ; elle était alors soubrette. Mettant de côté le bonnet et le tablier de la femme de chambre, la voilà jeune première à la Porte-Saint-Martin ; mais en changeant de robe, elle n'a pas changé de nature, et je crois que sa nature est anti-artistique.

GAITÉ

GAITÉ

DUMAINE.

Un gros homme sympathique, franc et honnête. A travaillé toute sa vie comme un forçat, par métier d'abord et ensuite par goût. Dumaine est le frère de madame Person, qui a fait les beaux jours du Théâtre-Historique, au temps d'Alexandre Dumas. Il est solidement taillé ; sa poitrine large est le *buffet* d'un orgue dont les ronflements et toutes les notes rendraient jaloux Cavalier-Coll. Avec une diction comme la sienne, s'il n'avait été premier rôle sur le boulevard, il n'aurait eu qu'à se jeter dans le clergé. Quel succès en chaire avec de semblables tonnales !

Dumaine a toujours poursuivi un but, celui de se reposer, sans jamais y parvenir. Le seul congé qu'il ait pris a été pour se marier. Il a épousé la fille d'un médecin. L'année dernière, après un hiver fatigant, il

s'était décidé à demander à M. Harmant un congé quand même.

Harmant le reçoit en lui offrant de lui succéder dans la direction de la Gaîté. Depuis, le directeur-acteur n'a pas eu une minute de repos, et, Sisyphe nouveau, il continue à rouler sa pierre sans pouvoir atteindre le sommet. C'est un gros talent qui ne manque pas d'ampleur.

BERTON

Berton est le petit-fils du fameux Berton de l'Académie impériale de musique, et qui fut grand ami de mademoiselle Maillard. Il a épousé une fille de Samson *le crucifié*. Berton a commencé au Conservatoire. Il a débuté dans *le Menteur* à la Comédie-Française, de là il est passé au Gymnase; il fit deux séjours en Russie qu'il fut obligé de quitter deux fois pour avoir jeté, *ut fama est*, une série de mouchoirs à un trop grand nombre de princesses. Ces *grandes blasonnées* séchèrent sur place en le considérant. Il a créé, au Gymnase, *le Gendre de M. Poirier*, Manjoe du *Demi-Monde.* La Gaîté, où il est engagé, l'a gâté. Ses effets finis et délicats sur d'autres scènes ont dû nécessairement subir la différence de public en changeant de théâtre. M. Harmant, qui l'a engagé, le payait fort cher, et il jouait très-peu. Son théâtre l'a prêté à l'Odéon pour jouer *le Marquis de Villemer;* au Vaudeville pour *les Deux Sœurs* et *les Diables Noirs*. Un peu gros, mais cependant homme du

monde; en scène, il est étonnant de jeunesse. A la ville, il a l'air d'un sous-officier en *pékin;* de grands gants de luxe; amateur de belles choses et d'objets d'art, il a en Touraine un castel où sont enfouies de forts jolies choses. Berton a la plaisanterie lugubre. Quelquefois il a essayé de faire des farces en scène, et toujours il en a été victime. Sa femme est une femme d'esprit qui a passé à son fils le goût de la littérature dramatique.

PAULIN MENIER

Prud'homme artiste. S'écoute, s'en fait accroire, et il a raison; il a un très-grand talent. Peu d'acteurs ont possédé cet art de composition qui a permis à Paulin Menier de faire de ses rôles des types. *Le Courrier de Lyon, l'Escamoteur* et quelques autres pièces l'ont mis au même rang que Frédérick-Lemaître, Rouvière, Bocage et autres. Cet esprit de composition est du reste vite essoufflé; s'il a un rôle qui n'est pas à côté des créations habituelles du boulevard, Menier devient alors très-faible. Il complète ses créations. Rien à ajouter ni à retrancher. Il a joué les jeunes premiers, et il était fort mauvais. Son talent est *sec*. Il y a de l'art et de la géométrie dans son jeu. Toujours content de lui, je crois; parlant peu; il est heureux et fier d'être Paulin Menier.

Son père est le premier qui a créé Varner dans *Trente ans, ou la Vie d'un Joueur*, et sa mère a été actrice assez aimée à l'Ambigu.

Les costumes sont des chefs-d'œuvre. Impossible de pousser plus loin la recherche.

Paulin Menier est maintenant le *gandin des théâtres, après en avoir été longtemps le Chodruc-Duclos.*

LACRESSONNIÈRE

Voilà un galant homme. Élève du Conservatoire et homme distingué, Lacressonnière a joué dans tous les théâtres de drame. Comme beaucoup de ses camarades, il a brûlé les planches de tous les théâtres du boulevard. Consciencieux, ses créations dans *le Courrier de Lyon*, *Charles Ier des Mousquetaires*, *les Drames du Cabaret*, etc., etc., ont été vraiment plus remarquables que remarqués. Lacressonnière n'est pas un acteur à succès. Il joue honnêtement. En premières noces il a épousé mademoiselle Jerier, connue au théâtre sous le nom de madame Lacressonnière; en secondes noces, Lucie Abolar. Il a dû toute sa vie lutter et a fini cependant par se faire une place sûre et méritée parmi les bons sujets de second rang. Un causeur aimable.

DESHAYES (Jean-Baptiste)

Ne pas confondre avec le Paul Deshayes de la Porte-Saint-Martin. Il a débuté au Petit-Lazari, sous la direction Fresnoy. Longtemps le Talma du boulevard, il

a doublé Francisque aîné dans tous ses rôles. Jeune premier et amoureux sentimental autrefois, aujourd'hui, qu'il est gros et rond, il joue les financiers. Grand ami de la pêche à la ligne. Il fait Jean Borrin dans *François de Champy*. Bel homme, qui a épousé une israélite, calme et doux, devient féroce et sauvage lorsqu'il joue au boston. *Le Démon du jeu*, dans lequel il tenait un rôle au Gymnase, le tuera. Le gain moins que l'intérêt de la partie opèrent cette métamorphose.

LATOUCHE

Il a fait fureur à la banlieue, et plus loin, à Moscou, où il s'est acquis une petite aisance. Il a joué à la Porte-Saint-Martin les premiers rôles. Celui de Ribéra entre autres, dans *Salvator Rosa*, de F. Dugué. Père noble aujourd'hui. Il parle comme un professeur de rhétorique, avec une grande pureté. Des pieds à chausser les bottes de sept lieues. Colbrun lui disait un jour que si jamais il faisait truffer ses extrémités, il y aurait à manger pour tout le monde. Latouche est un fort excellent homme, un peu grêlé.

LEQUIEN

A été le Frédérick-Lemaitre de Bobino, où il jouait alors avec Lafontaine et Lambert Thiboust, depuis au-

teur charmant ; il les éclipsait. De toute cette réputation de la rive gauche, il n'a rien rapporté en venant de ce côté-ci de l'eau. Excellent maître d'armes, tirant à merveille, il règle aujourd'hui les combats au théâtre et joue les utilités comme MM. Henri, Mallet et Chevallier.

ALEXANDRE

Comique peu comique depuis qu'il est livré à lui-même. Il a besoin pour ressortir d'avoir à côté de lui un homme de talent, qui au lieu de l'absorber, l'aide à trouver ses effets. C'est le propre des gens peu primesautiers. Ancien soldat, il faisait *le petit jeune* avec un certain succès dans *les Cosaques*, à côté de Paulin Menier. En un mot, il passe inaperçu.

CLARENCE

Clarence a commencé à Montmartre, comme sa femme ; il s'appelait alors Charlet. Joli homme, il a joué les jeunes premiers rôles avec un grand succès. Sa voix aujourd'hui est bien usée. Ses créations dans *les Deux Serruriers*, de Félix Pyat, *François le Champy*, de Georges Sand, à l'Odéon, ont été vraiment des plus heureuses. Aujourd'hui c'est un sujet triste, étroit et morose, à la scène et dans la vie privée.

LACROIX

Le mari de madame Berger ; il a beaucoup couru la province comme premier rôle, où sa voix, d'un timbre presque efféminé, a dû toujours lui faire des tours pendables. Il a joué à Paris dans *les Douze Duels de Jean Gigon*, et il réussit assez dans les rôles qui sont un peu en dehors de ses allures habituelles. M. Lacroix possède un nez qui serait une fortune au cas où il voudrait jouer quelque rôle comique ; même dans des créations sérieuses, son appendice lui porte ombrage. Il habite avec sa femme au Raincy, où il a une propriété. Ce couple est un modèle de dévotion. Quand le diable se fait vieux, il devient ermite.

DE LA COUR

De Montmartre il a été à l'Odéon, où il a joué *les Plumes de paon*. Il a remplacé Villeret à la Gaîté. Plus de bonne volonté que de talent, un peu niais en scène, Louis XIII dans *la Maison du Baigneur*. Il manque du feu sacré. Je me trompe peut-être, espérons pour lui.

MANUEL

Le beau Manuel, d'origine belge, a eu une voix charmante et a fait bien des conquêtes. Longtemps le jeune premier et la coqueluche des Folies-Dramatiques. Il est allé de là à la Porte-Saint-Martin, où de soleil il a dû devenir étincelle, et même moins. Son éclipse a été presque un four. Dumaine l'a pris à la Gaîté où, épave maintenant, il *jouaille* tous les soirs. C'est encore un propriétaire.

FERNAND

O mon Fernand!... Avec ce nom-là vous devez être chanteur. On le dit vicomte de Patva. D'origine portugaise, c'est un créole qui ouvre une bouche grande comme un four pour dire oui ou non. Il a joué dans *Faustine* et a remplacé Lacressonnière avec désavantage dans *la Maison du Baigneur*. Une tête de modèle et une exagération de physionomie qui fait de sa tête un masque tragique.

BRÉMONT

Utilité utile sur les théâtres de boulevard. Il est entré à la Gaîté où il tient un emploi plus que modeste. Pau-

vre, c'est un vrai Diogène : il cherche, et il n'a même pas de tonneau.

GASPARD

Autre utilité, plus riche par exemple ; maison avec jardin à la Varenne Saint-Maur.

DREUX

Fausse voix, faux amoureux, faux jeune premier, et bon garçon, voilà tout ; mais cela ne constitue pas un acteur, même avec beaucoup de bonne volonté.

LIA FÉLIX

La sœur de tous les Félix imaginables et même de Rachel. Maigre et sèche, elle marche avec des mouvements saccadés qui feraient croire que ses jambes sont en bois. Elle a joué en Amérique avec Rachel et son frère, le directeur malheureux de Lyon. La voilà engagée pour trois ans *malgré elle* à la Gaîté. Elle dit ses rôles, avec les gestes des pupazzi, de Lemercier de Neuville.

Elle ne manque cependant pas d'une grande énergie dans certains moments; mais ce sont des éclairs de si courte durée et qui viennent si rarement dans toute

une pièce! Lia Félix a une tirade, et pour le reste...
plus rien. C'est un talent grincheux; elle a du fil d'archal dans la tournure.

RAUCOURT

Une belle et grande femme, la meilleure *reine-mère* que possèdent aujourd'hui les théâtres de drame de Paris. Mademoiselle Raucourt a une diction claire et un organe masculin qui sied aux gros effets, l'œil plein de feu et le geste altier.

Mademoiselle Raucourt a la charpente d'une tragédienne ; il faut travailler aussi, mademoiselle. Vivant en dehors du théâtre, c'est une bonne et excellente personne, jouant la comédie dans le monde, jouant même le vaudeville. Elle est élève de Ricourt, de l'École lyrique, et a joué quelque temps à la Porte-Saint-Martin dans *la Tour de Nesle* et *le Bossu*.

CLARENCE

A des airs penchés qui ne vont qu'à elle ; elle entre en scène comme une chatte qui fait le gros dos. Madame Clarence vient de Montmartre où elle a été longtemps pensionnaire de Chotel. Son arrivée sur les planches est assez curieuse. Un jour elle vint sans préparation aucune trouver le Chotel susnommé. — *Mon-*

sieur, je peux jouer la comédie. — Vraiment, mon enfant, mais savez-vous ? — Oh ! je saurai aussi bien que les autres, allez. Et elle fut engagée. Jeune personne d'esprit, elle devrait avoir celui de se maniérer moins. Pérore volontiers au foyer.

COLOMBIER

Un premier prix de Conservatoire et de beauté. Fait du théâtre par genre. Prend une création, la joue quelquefois, puis la laisse. Mademoiselle Colombier est une Ève brune, merveilleuse de formes et gracieuse tout plein ; elle donne des bals charmants où elle nous a invités *et où nous sommes allés !* Nous l'avouons. Si mademoiselle Colombier voulait travailler un tantinet, elle arriverait certainement à prendre place parmi les bons talents. Adam n'aurait pas perdu pour attendre, et si au lieu d'une Ève blonde il avait écouté la brune Ève Colombier que nous connaissons.

DESMONTS

La femme du rond Desmont des Bouffes. Une tête gracieuse avec une voix charmante ; pas plus grande que cela ; elle joue à ravir les rôles de petit garçon ; le maillot lui va délicieusement ; c'est une Vénus de poche.

LACROIX

A voyagé comme personne. Longtemps madame Lacroix a joué en Italie. C'est une excellente comédienne qui soigne ses rôles et les étudie à un point de vue délicat généralement peu apprécié par le public des théâtres du boulevard. Une voix insuffisante pour un premier rôle ; cette voix est très-fatiguée. Actrice consciencieuse, elle ne fait aucune impression sur le public. Madame Lacroix est évidemment une des seules femmes de drame qui jouent intelligemment ; mais tous ses efforts échouent devant une froideur qui influe sur les spectateurs. J'aimerais mieux la voir sur une scène moins grande, retourner par exemple au Palais-Royal, où elle se trouvait beaucoup mieux.

GENAT

Un roseau à la scène ; blonde, blonde, blonde, comme les femmes de *Chaplin*. Mince remarquable. A l'Opéra, elle quitta cette scène à la suite d'une discussion avec Alph. Royer ; ce dernier lui retira un rôle que Paul Fouché lui avait donné dans *l'Étoile de Messine*, et Genat partit. Elle a été première danseuse à Rio-Janeiro. Dans *le Carnaval de Naples*, qui fut joué malheureusement si

peu de fois à la Porte-Saint-Martin, elle eut un rôle ou elle faisait de tout. C'était un peu une salade. Elle a joué au Gymnase et à l'Odéon ; à la Gaîté, elle tient bien son emploi, mais elle est un peu fluette pour une si grande scène. Distinguée et propriétaire.

CAMILLE LEMERLE

Une actrice sympathique qui joue les jeunes-persécutées et les premiers rôles. Elle a pour mission de faire pleurer les amateurs de mélodrame. Reprend les rôles de Colombier avec beaucoup de succès. Quels yeux !

AMBIGU-COMIQUE

AMBIGU-COMIQUE

Clément JUST

Donne dans les vieillards, qu'il fait bien. Le rôle du Rédacteur anglais dans la *Prise de Pékin*, au Châtelet, a été pour lui un véritable succès ; il vient de la banlieue. Acteur dans l'âme, c'est un brûleur de planches ; il compose avec soin ses rôles. Clément Just a contre lui, par exemple, un organe voilé qui lui nuit souvent. Tranquille comme Baptiste, en dehors de son théâtre.

CASTELLANO

Grec d'origine. Ce compatriote de Canaris a continuellement en scène des attaques d'épilepsie ; il lui faut un mouchoir à mordre, à mâcher, à mettre en pièce : j'ai cru que cela était pour se donner une contenance,

pas du tout, ce sont les nerfs; cet homme est tout nerf. Dramatique, il a la qualité de son défaut; il produit une grande impression sur le public des petites places. Versailles, Lyon, l'ont eu comme premier rôle; il jouait à Versailles en même temps que Suzanne Lagier, qu'il a retrouvée à l'Ambigu à son arrivée à Paris. Comme Derval du Gymnase, un enragé de l'Association des artistes dramatiques, il court, il se remue pour organiser corcerts et loteries. Ceci est d'un bon cœur, et fait l'éloge de l'homme.

RAYNARD

Connu aussi sous le nom de *Voulatum*. Ah! cette fois-ci, voilà un acteur charmant, fin et joyeux. D'un talent souple et facile, et chez lequel le travail ne paraît pas; ouvrier orfèvre, il est resté six semaines au Conservatoire; véritable artiste et homme de goût, il a créé une pièce en faisant avec un rôle de dix lignes et inaperçu, non-seulement le principal personnage, mais un type qui restera. Il gagnait alors 2,400 francs aux Variétés; il·a quitté ce théâtre pour passer partout; il a fait même partie de la troupe de madame Rose Chéri. Aujourd'hui, le voilà revenu à Paris, bien décidé à tenir, dans nos théâtres de drame, l'emploi comique, qui n'existe plus pour ainsi dire, grâce aux acteurs auxquels il est confié.

OMER

Le traître de l'Ambigu. Celui qui persécute l'innocent et qui se fait tuer par le jeune premier. Omer est un excellent acteur qui a le physique de son emploi. Membre de l'association des artistes dramatiques, il s'en occupe beaucoup.

Omer joue peu depuis quelque temps; il est vrai que le drame se meurt et que les traîtres vont être en retrait d'emploi.

FAILLE

Le Sosie de Mélingue. Leur ressemblance a pu, du reste, être utilisée souvent, et le public s'y est laissé prendre. Associé de Chilly, quart de directeur, il a joué à la Gaîté et partout. C'est un produit de la Province qui s'est placé à Paris, au rang de ceux dont on ne dit rien. Son nom a prêté a plus d'un calembour, qu'il serait oiseux de répéter ici.

HORTER

Vieux grimé. Un des piliers de l'ancien théâtre du Cirque.

RÉGNIER

Amoureux transi. Orné d'un pied de roi qui empêche, dit-on, Latouche de dormir.

MACHANETTE

La personnification de l'Ambigu. A été sous toutes les directions. Ancien pensionnaire du Théâtre-Français et de l'Odéon, il est venu se réfugier à l'Ambigu où, depuis nombre d'années, il joue toutes sortes de rôles avec une bonne volonté remarquable.

C'est un homme utile dans toute l'acception du mot.

Marie LAURENT

Veuve du baryton qui a créé *Si j'étais roi*, devenue Luguet, et en secondes noces madame Desrieux. Actrice d'énergie et très-dramatique, elle possède un masque viril avec des yeux de feu et une mobilité de traits qui lui rend les plus grands services. Ses créations sont innombrables. *François le Champy*, à l'Odéon, a révélé en elle une femme de grand talent; elle joue les rôles d'homme à faire illusion, malgré la proéminence abdominale qui la rend un peu trop ronde. Je me suis souvent demandé à quel sexe elle appartenait. Il ne fait pas bon de lui jeter des bouquets, surtout si

l'on a soin d'érafler l'oreille de son voisin de stalle ; il en cuit.—Aussi, je sais des gens qui, maintenant, madame, fussiez-vous dramatique comme Rachel, ne vous gratifieraient pas de la plus petite fleur..

PAGE

Comme sa rivale, madame Doche, mademoiselle Page a été mariée à un chef d'orchestre, comme sa rivale, elle s'est séparée de l'archet. La beauté de mademoiselle Page a fait florès il y a quelque vingt ans. Actrice de beaucoup de talent, elle a une diction lente qui lui sied fort bien ; énergique, elle n'abuse pas de cette faculté facile de produire des effets avec du tapage et des éclats de voix. Aux Variétés, elle a créé le *Lion empaillé*. La Musette de la *Vie de bohème* a trouvé en elle un interprète charmant ; elle a joué comme personne, avec son partner Fechter, la *Belle Gabrielle*. Femme d'esprit et femme aimable, elle fait illusion, et souvent encore elle est pleine de poésie. Un mot personnifiera la femme au théâtre et à la ville : elle a fait battre plus de cœurs et de mains qu'il ne lui reste de cheveux sur la tête.

Marie BRINDEAU

Une jolie personne. Madame Harville est son nom de femme ; elle a épousé un acteur de l'Odéon. Fille de

Brindeau de la Comédie-Française. Son talent est plus qu'ordinaire. Après avoir joué à l'Odéon, elle est allée au Vaudeville, où elle se montrait rarement. C'est la mademoiselle Monrose des théâtres de drame. Je le répète, jolie femme surtout.

DEFODON

A quinze ans elle a joué dans les environs de Paris, sous la direction Husson. Femme d'esprit. Elle a commencé par l'Odéon. La voilà maintenant à l'Ambigu. Talent honnête. L'actrice la plus blonde de Paris.

FAILLE

Utilité du sexe féminin. Elle est la femme de Faille, l'acteur, et tient à peu près les mêmes emplois que son mari, qu'elle aime beaucoup... et elle a raison.

WORMS DESHAYES

Une juive qui vient de débuter à l'Ambigu dans *la Meunière*. Pensionnaire de M. Chotel, elle a déjà joué à la Porte-Saint-Martin. Que dire d'elle, si ce n'est que si j'en pensais du mal, son sexe l'aurait déjà excusée? Vient d'épouser Paul Deshayes.

FOLIES-DRAMATIQUES

FOLIES-DRAMATIQUES

VAVASSEUR

Le plus grêlé des comiques et le plus comique des grêlés, Vavasseur est l'étoile de la troupe de M. Harel. Manque peut-être de distinction, mais est bien amusant en parlant sérieusement de sa beauté. Vavasseur a été souffleur : à force de souffler les autres, il est arrivé qu'un beau jour il a découvert en lui l'étoffe d'un artiste et il s'est élancé de son trou sur la scène. Vavasseur est très-aimé du public des Folies, et l'on m'a assuré que Lauzun comptait moins de succès que lui, auprès des femmes.

MILHER

Un artiste consciencieux, remplace Christian dans les rôles d'ouvriers : mauvaise tête et bon cœur, rôles

très-appréciés par le public habituel du théâtre ; Milher cherche à percer, il travaille, il arrivera — et est presque arrivé, et ne s'arrêtera peut-être pas là.

JEAULT

Ancien directeur de théâtre, le père Jeault, comme on l'appelle, est, en argot de coulisse, une excellente ganache : a rendu de grands services au temps du vénérable Mourier.

PAUL GINET

Devrait jouer les Achards père. Néglige le côté comique et tout trouvé des rôles qu'il a entre les mains, pour rechercher l'effet sentimental et gracieux, qui n'est pas dans la pièce. Si je puis comparer les petites choses aux grandes, c'est M. Ingres délaissant sa peinture pour ne s'occuper que de son violon.

CAMILLE MICHEL

Un jeune ténor, messieurs; saluez, a débuté aux Folies-Nouvelles, du temps de *Louis Huart et Altaroche*. Se donne beaucoup de mal pour être amusant.

Il chanterait gentîment s'il voulait se donner la peine

d'ouvrir la bouche. Évidemment le silence est d'or, mais nous ne sommes point ici à Venise, et le public des Folies-Dramatiques n'a pas de place de membre du Conseil des Dix à vous donner, monsieur Camille Michel.

CHAUDESAIGUES

Le fils du Chaudesaigues qui a créé la chansonnette en France, avec Levassor. Une petite voix aiguë en sifflet, pointue et perçante. Le Ponchard fils des Folies-Dramatiques. A perpétuellement l'ombre de son père, comme le spectre de Banko, qui le pousse en avant. Mais il ne va pas vite.

NEVEU

Un type, celui-là. Artiste consciencieux, mais maniaque, travaille ses rôles comme les Chinois les boules d'ivoire. Voici sa manie : dès qu'il a un rôle entre les mains, il commence par le recopier de la manière suivante : il écrit les répliques en rouge, les traits en vert et le reste du dialogue en noir. C'est ce qu'il appelle donner de la couleur à ses rôles.

DEPY PÈRE ET FILS

M. Harel a engagé le père et le fils.

Le père joue les pères nobles bretons bretonnants; c'est un vieil artiste qui tient bien sa place dans la petite troupe des Folies.

Le fils, qui courtise trois Muses à la fois : la littérature, la musique, la peinture, a peu de temps à donner au théâtre. (Qui trop embrasse, mal étreint.)

ANGÈLE LEGRAND

Est, aux Folies-Dramatiques, ce que mademoiselle Hortense Cavaillé est au théâtre du Luxembourg:

Des allures de garde française ou de Désiré, dans *les Dames de la halle*. A la scène, crie, jure et tempête comme dans un corps-de-garde ou sur le carreau. D'un excellent caractère, et de très-bonne composition, mademoiselle Legrand écoute et suit les conseils que l'on veut bien lui donner.

Elle rappelle le type de la cantinière sympathique et populaire du Théâtre du Châtelet, à qui une pipe et un verre de vin ne font pas peur.

HORTENSE NEVEU

La Géraudon des Folies-Dramatiques. A commencé au Casino-Cadet et dans tous les bals par lever la jambe. Maintenant joue les grandes coquettes. Elle vient du Théâtre-Déjazet, qui a eu le bonheur, le premier, de découvrir cette étoile ; elle va entrer au Palais-Royal. A quand vos débuts aux Français, mademoiselle ?

A voiture, etc, etc. Nous voilà bien loin du temps où nous faisions le grand écart au cavalier seul, à la *Reine Blanche*.

En somme, comme sa camarade Leininger, *une actrice après le spectacle*.

LEININGER

Une blonde suave, rêveuse et mélancolique comme les aqua-teintes anglaises. Devrait s'appeler *Stella* ou le *Départ des hirondelles*. Mademoiselle Leininger est presque une enfant. Elle ne marche qu'escortée d'une terrible tante ou mère (on n'a jamais pu savoir), qui ne la quitte pas d'une semelle.

Il faut la voir cette dame Marguerite les jours où cette chère petite joue dans une pièce nouvelle ; la farouche gardienne de cette innocente, *parquée* dans une avant-scène, tient ses regards fixés sur la salle et

note avec soin les siffleurs et les jaloux du talent de cette nouvelle Agnès. Quant à la petite, elle croque des bonbons en scène et fait du théâtre par genre.

CHARLOTTE BARDY

Une élève du Conservatoire : classe de tragédie.

Eh quoi ! mademoiselle, vous avez étudié la tragédie, vous avez déclamé, sous la direction de *ce tonnerre en chambre* que l'on nomme Beauvallet, les beaux vers de Racine et de Corneille, et tout cela pour arriver à dire la prose de MM. Dunan-Mousseux et autres !

Vous devez être, ou bien à plaindre, ou bien à blâmer.

DUCELLIER

Une jolie blonde ; a fait tous les théâtres de vaudeville, même le théâtre Saint-Germain, sans trouver à s'y implanter.

On dit que les blondes se fanent plus vite que les autres, je soutiens le contraire. Savez-vous l'âge de cette ingénue ? Devinez. Vingt ans ? Et non, elle est née en 1829 ! Est-ce possible ?

Eugénie WORMS

La sœur de cette jolie Worms qui n'a fait que passer aux Folies-Dramatiques et qui est maintenant à l'Ambigu.

Une petite gaillarde toute jeune, qui vient d'avoir beaucoup de succès dans la *Revue*.

C'est la *réduction Collas* de Suzanne Lagier. Comme elle aborde le théâtre pour la première fois et qu'elle joue en maillot, elle se plaint du froid pendant toute la représentation.

THÉATRE-DÉJAZET

THÉATRE-DÉJAZET

TISSIER

Un gros homme, visage avenant et réjoui, qui partage avec Ambroise, Montrouge et Oscar le sceptre des Compères de Revue.

Engagé à Dijon, par Louis Huart et Altaroche, pour jouer aux Folies-Nouvelles; il eut beaucoup de succès dans les opérettes. Quand Ambroise quitta les Variétés pour se retirer du théâtre, M. Cogniard engagea Tissier qui ne resta qu'un an à ce théâtre; le cadre était trop grand. Il retourna bien vite à son premier théâtre, où de nombreux succès l'attendaient.

Ce fut pendant son séjour aux Variétés qu'un dimanche soir il arriva au théâtre tout en larmes: il venait de perdre un fils de dix-sept ans. Le régisseur fit une annonce et proposa de changer la pièce; le public refusa, et le pauvre père dut jouer et faire rire cette

assemblée de tigres, qui ne voulait pas voir les larmes s'échappant à chaque instant des yeux de ce père au désespoir. C'était navrant !

OSCAR

Quand Oscar, Tissier et Boisgontier sont en scène, je défie à madame Déjazet même, toute mince et toute fluette qu'elle est, de se faufiler en scène. On a rarement vu, dans le même théâtre, trois corpulences aussi énormes.

Oscar vient des Délassements, où il était régisseur général. Je me suis toujours figuré que ce gros acteur devait être un modèle de patience. Faire répéter et faire jouer toutes les femmes qui sont passées sur la scène des Délassements ! je qualifie volontiers cet ouvrage de treizième travail d'Hercule, et les faire remplacer en cas de maladie, de souper, ou d'autres affaires plus sérieuses que l'art dramatique, ce devait être un enfer. Cela n'a pas empêché Oscar d'engraisser et d'être un excellent comique.

LEGRENAY

C'était pendant la grande vogue de *M. Garat*, l'artiste qui avait créé le rôle de M. Deshouliers tomba malade. Cette indisposition menaçait d'arrêter la pièce dans le cours de son succès, lorsque quelqu'un se rappela avoir

vu jouer le rôle à Belleville avec beaucoup d'entrain. On courut chez le directeur, qui consentit à céder son pensionnaire. Cet artiste était Legrenay, qui joua ainsi à l'improviste. Depuis ce début, où il fut très-goûté, il est resté au théâtre. Ses gros yeux en boules de loto, son large sourire et sa maigreur ont toujours beaucoup de succès. Partage avec Dupuis, des Variétés, le monopole des jambes sans mollets.

LERICHE.

Un acteur de Bobino, qui faisait florès là-bas et qui a perdu sa gaieté en traversant les ponts. Joue les Ravel et les amoureux comiques. A un organe désagréable.

ALLART

Je ne sais si l'emploi qu'occupe au Palais-Royal M. Lassouche, que dis-je! le baron de Lassouche, sera un jour un genre au théâtre; mais si M. Allart fait alors partie d'une troupe de province, il sera désigné sous cette appellation : *Deuxième comique, jeune, des Lassouche*. M. Allart outre un peu les effets de son modèle, et le dépasse souvent. Une complète imitation suffisait, et au delà.

TOURTOIS

Un bon comique marqué, joue les *Sainville* et les *Amants*. Connaissant bien le théâtre, c'est lui qui accompagnait Déjazet dans ses excursions de province et organisait les représentations.

DÉJAZET

Si je devais résumer ses succès et ses triomphes, une longue page de points d'admiration ferait l'affaire. Elle compte autant de victoires que de créations, et cela depuis cinquante ans. Déjazet demeure comme la représentante la plus complète du Vaudeville à couplets que nous regrettons tous. Dans aucun théâtre de Paris, vous ne trouverez une artiste capable de détailler un rondo comme elle. Elle y met un esprit, une malice incroyables. Elle fait sentir le trait sans trop le souligner. C'est une artiste qui a créé un genre. Sa jeunesse éternelle passera à l'état de légende comme ses bonnes actions.

Le cœur sur la main, telle doit être sa devise. Quel est l'artiste, le malheureux, qui l'ont jamais sollicitée en vain? A l'un, elle apportait le concours de son talent; à l'autre, elle ouvrait sa bourse, et, en accompagnant ces secours de bonnes paroles, qui réconfortaient

les désespérés. Je disais en commençant qu'une longue série de points d'admiration résumerait tous ses triomphes ; si je devais inscrire ses bonnes actions, ce volume ne suffirait pas.

BOISGONTIER

La madame Thierret du théâtre Déjazet ; avec cette différence, que la voix de mademoiselle Boisgontier a les douceurs du hautbois, tandis que celle de sa camarade du Palais-Royal a les notes graves du basson.

Joue avec beaucoup d'entrain, une *brûleuse de planches* en termes de théâtre. Malgré son embonpoint, ne tient pas en place.

NELSON

Une petite blonde qui jouait à Beaumarchais. Une bouche un peu grande et le nez de madame Faure-Lefebvre. Avant d'entrer au Théâtre-Déjazet, elle passa quelque temps aux Folies-Dramatiques. Sa dernière création dans *Mademoiselle de Belle-Isle* a été très-remarquée.

Pourquoi ne joue-t-elle pas dans la *Revue* ? Elle y eût été charmante.

Félicie DELORME

Fait du théâtre par genre, pour montrer ses toilettes. Imite Thérésa, et n'a qu'une préoccupation en arrivant au théâtre : *Y a-t-il beaucoup de monde dans les avant-scènes ?* Voilà sa question.

BOUFFES-PARISIENS

BOUFFES-PARISIENS

BERTHELIER

Beaucoup de talent pour composer ses rôles. Berthelier est un chercheur infatigable. Il lui faudrait l'obélisque pour produire un effet, qu'il arriverait, soyez-en certain, à le faire figurer où il en aurait besoin.

Berthelier est un agréable trial qui n'a qu'un défaut, mais il est capital : c'est son accent. C'est le parler normand d'*Agnelet* dans *Maître Pathelin*.

Il est l'exemple le plus frappant de la volonté de parvenir ; il est parti de bas, d'un café-concert de la rue Contrescarpe, et en quinze ans, a passé par les Bouffes, le Palais-Royal et l'Opéra-Comique, et a chanté dans tous les salons de Paris et dans toutes les villes d'eaux d'Europe. Il est arrivé, à force de travail, à conquérir une belle position. En dehors de son théâtre, il se fait vingt-cinq à trente mille francs par an. Propriétaire de quelques immeubles à Montmartre, il excite la jalousie

de quelques-uns de ses confrères, qui l'accusent de *trop tirer la couverture à lui*... mais il s'en arrange si bien que le public ne peut lui en vouloir.

Comme la fourmi, n'est pas prêteur.

LÉONCE

Fils d'un auteur dramatique, ce n'est qu'aux Bouffes que son comique original et pudibond est arrivé à plaire. Y a-t-il un mot un peu risqué à dire ? Léonce s'en charge avec une foule de petites mines, très-réjouissantes à voir ; il ne prononcera pas le mot, il le fera pressentir, voir, toucher, le bredouillera même, mais ne le dira pas de manière à être bien entendu. Le compère de Désiré rit de tous ses bons mots. Léonce et Désiré sont aussi inséparables que Paulin Ménier et Alexandre.

A la ville, un homme sérieux, une myopie très-grande, dissimulée derrière de belles lunettes bleues. Pour ceux qui le voient passer, c'est indifféremment un notaire, ou un professeur de langues mortes, ou quelque archéologue à la recherche d'une inscription inédite, mais un comique, jamais.

Bon musicien, joue du violoncelle et imite à ravir Offenbach.

DÉSIRÉ

Est né en Belgique de parents français. S'appelle du nom harmonieux de *Courtecuisse*, comme il daignait l'apprendre lui-même au public dans *la Revue pour rien*.

Désiré est la clef de voûte des Bouffes, Offenbach l'a mis partout, et Désiré malade, tout le répertoire est arrêté. Une corpulence énorme alliée à une légèreté très-grande. Désiré ne tient pas en place. L'Académie a fondé dernièrement un prix de cinq mille francs qui sera donné à la personne qui découvrirait un rôle dans lequel il ne danse pas. Un des plus grands cascadeurs des théâtres parisiens. Joue du basson, instrument grave ! Bibliomane enragé, et amateur forcené de la campagne. Un coin de terre et un arrosoir, voilà son rêve. Il a le coin de terre à Champigny, il est en train de gagner l'arrosoir.

Je parlais tout à l'heure de ses cascades, en voici une entre mille : le soir de la dernière représentation, dans l'ancienne salle Comte, on finissait le spectacle par *les Deux vieilles Gardes* de Delibes ; Désiré, d'accord avec le régisseur et le machiniste, déménagea pendant toute la pièce le mobilier qui se trouvait en scène, même le lit sur lequel est étendu le malade ; puis, à un signal donné, une trappe s'ouvrit, et un énorme ours blanc fit une entrée, non prévue par les auteurs ; après avoir fait gravement le tour de la scène, sans que pour

cela Léonce et Désiré interrompissent leurs rôles, le terrible carnivore se dressa majestueusement sur ses pattes de derrière, tendit gracieusement la patte droite à Désiré, et la pièce finit en dansant. Inutile d'insister sur le fou rire qui s'était emparé de la salle, pendant cet intermède inattendu.

BACHE

Avez-vous vu, non pas dans Barcelone, mais boulevard Montmartre, de trois à cinq heures, se promener un long bonhomme, haut de six pieds, roulé, l'été, dans un vaste manteau à l'espagnole, qui flotte mélancoliquement autour de ce maigre fantoche, comme une voile le long d'un mât, quand le vent est tombé : des gants de coton blanc ; un pantalon noir étreignant deux tibias qui semblent sortir de la Clinique (salle de dissection), et, à la main, un vigoureux gourdin? Ce bonhomme, dont je semble avoir copié le portrait dans Hoffmann, c'est Bache.

A traîné sa maigre personne dans tous les théâtres ; un artiste véritable, faisant d'un rôle de figurant le principal personnage de la pièce (*Balandard* dans *Choufleury*). Mauvais caractère, se dispute avec tout le monde. L'homme le plus maniaque de Paris.

Vous l'invitez à dîner, Bache arrive, s'assied à table, et tire de sa poche un formidable couteau de cuisine, brillant et affilé, enfermé dans un étui de chagrin noir,

comme ceux que portait la terrible Catherine de Médicis. Si on lui demande pourquoi ce déploiement d'arme blanche, il vous répond le plus naturellement du monde qu'ayant remarqué que tous les couteaux de table ne coupaient pas, il évitait avec son système le désagrément d'être obligé de scier sa viande.

Bache a eu un prix de violoncelle au Conservatoire et a étudié la médecine. Vous figurez-vous Bache au chevet d'un malade? Ce serait à en mourir de peur ou de rire !

BUSSINE.

On lit dans...

Encore une perte dans les arts. La voix de M. Bussine, que l'on espérait sauver, est tombée complétement dans *le Violoneux* d'Offenbach. Malgré les soins les plus grands et une méthode excellente, la pauvre voix n'a pas pu se faire accepter dans cette opérette, elle n'y a pas survécu.

Nous qui l'avons entendue si brillante et si forte à l'Opéra-Comique, nous ressentons mieux que personne la perte que l'art musical vient de faire.

On se réunira aux Bouffes-Parisiens.

Les personnes qui n'auraient pas reçu de lettre de faire part sont priées de considérer comme tel ce présent avis.

N. B. — Le *Miserere* sera chanté par la voix de M. Guyot, qui avait créé le *Violoneux* avant la pauvre défunte.

DESMONTS

Arrive de province, où il jouait les trials. Aux Bouffes, régisseur général ; l'homme le plus affairé du théâtre ; a l'air d'un commandant de vaisseau pendant la tempête : la mouche du coche.

Joue de temps en temps les Pradeau et les Désiré, de manière à faire regretter les chefs d'emploi... c'est d'un bon camarade.

Très-fier de son titre de régisseur général : *une vessie sous un arc de triomphe.*

JEAN-PAUL

Un petit garçon qui travaille dur son métier. Un Belge... Ancien séminariste. Soigneux et propre comme ses nationaux, froid et méthodique comme un buveur de faro. Est plus amusant dans les rôles qu'il reprend que dans ceux qu'il crée. Il a étudié son devancier et a su s'adapter les qualités du rôle en y négligeant les défauts. Lit tous les journaux qui parlent de lui et remercie gracieusement le critique qui dit quelques mots de ses créations. Artiste patient qui parviendra.

GOURDON

Un ténor, gros, joufflu, bien portant. Un mince filet de voix, bon artiste de province. Recruté aux Folies-Marigny, où il y avait beaucoup plus de succès qu'aux Bouffes. Acteur excellent, mais semble avoir perdu son comique ; prière à celui qui le retrouvera de le rapporter au concierge du théâtre.

Attend un rôle à sa taille.

GOBIN

Une étoile des ex-Délassements-Comiques. N'a encore joué aux Bouffes qu'un rôle de sergent dans *les Douze Innocentes*, en a fait un singe amusant, mais non un sous-officier allemand. Voir *l'Étoile du Nord*.

Cherche sa voie et la trouvera peut-être. Quant à l'autre..., l'organe enchanteur de feu Grassot.

LISE TAUTIN

La personnification du théâtre des Bouffes. Il y a cinq ans, lorsque l'on parlait de mademoiselle Tautin, on voulait dire les Bouffes. Sa grande popularité ainsi que celle du théâtre date d'*Orphée aux Enfers*, dans

lequel elle dansait ce fameux pas de bacchante que toute l'Europe vint voir.

Une physionomie provoquante, des yeux tellement petillants qu'ils feraient sauter, rien qu'en la regardant, toute une rangée de caissons d'artillerie, une bouche mignonne, des épaules et une jambe parfaites, une tête blonde toute frisée, en faut-il plus pour réussir au théâtre? Ajoutez à cela une bonne voix et une bonne entente de la scène : les succès en tous genres qu'a obtenus mademoiselle Tautin ne vous étonneront pas. Tenez, à Vienne en Autriche, elle avait mis les Allemands à l'envers; les pipes et les choppes étaient délaissées; tous couraient applaudir et admirer l'artiste française qui levait si bien la jambe.

On avait parlé dernièrement de son entrée au Théâtre-Lyrique ou de son départ pour l'Italie, afin de former sa voix. Ce départ ou cet engagement eussent été un tort, à mon avis, elle n'aura jamais plus de succès qu'elle en trouvera aux Bouffes, et pourquoi quitter un public qui nous aime pour tenter l'inconnu? Il faut croire que l'artiste a raisonné comme nous, puisqu'elle nous est restée. Tant mieux.

IRMA MARIÉ

Fille et sœur d'artistes, une enfant de la balle. Un tempérament nerveux. Une jolie voix qui un jour deviendra une grande voix. La myopie donne à ses grands yeux cerclés de noir quelque chose de profond qui fait

rêver le spectateur. La meilleure et la plus fraîche voix des Bouffes. Mademoiselle Marié a eu une nourrice espagnole, elle porte un poignard à sa jarretière et s'en sert quelquefois.

N'a qu'un défaut, sa trop grande modestie : *elle et la Patti...* et encore?

TOSTÉE

Une excellente artiste, toujours bien en scène, ne s'occupant jamais de la salle, mademoiselle Tostée fait partie de la troupe des Bouffes depuis cinq ou six ans, et son zèle ne s'est pas ralenti un seul instant. Connaît tout le répertoire sur le bout du doigt et jouerait indifféremment tous les rôles.

Mademoiselle Tostée plairait beaucoup dans une troupe comme celle des Variétés ou du Palais-Royal; elle dit le couplet avec une finesse adorable. Je me rappelle dans la *Revue pour rien* certain rondo, sur les cafés-concerts, intitulé : *On ne peut plus renouveler*, qu'elle disait avec un brio étourdissant. On lui faisait bisser tous les soirs. Ce rondeau eut tant de succès que les auteurs y ajoutèrent deux ou trois couplets et le firent depuis chanter dans les cafés-concerts.

ZULMA BOUFFAR

La Belgique vit ses premiers débuts. A l'âge de quinze ans, elle chantait à Bruxelles dans un café-concert, et là, au milieu de la fumée, elle parvenait à secouer la torpeur des buveurs de faro.

Rencontrée à Ems par Offenbach, alors qu'elle était attachée au théâtre de cette ville, elle plut par son entrain et sa bonne humeur au maestro, qui la fit débuter aux Bouffes dans *Lischen et Frischen*. Après avoir passé un an au passage Choiseul, elle entra aux Folies-Dramatiques pour jouer dans *la Fille de l'Air*, puis au Théâtre-Lyrique dans *la Flûte enchantée*. Rentrée au bercail, la jeune actrice a rapporté une diction moins allemande que par le passé et un embonpoint qui va toujours en augmentant.

C'est maintenant l'enfant gâtée de la maison, mais il est temps que mademoiselle Z. Bouffar emploie la méthode du docteur Banting; je le répète, elle engraisse trop.

GARRAIT

La muse de la fausse note. Chante faux, faux, et cela avec une persistance et une conviction extraordinaires. A toujours l'air de jouer ses rôles comme un chien qu'on fouette. Ne sait pas s'habiller et rappelle ces petites

pensionnaires qui jouent la comédie pour la fête de madame.

Sa dernière création dans *les Bergers* est bonne et a étonné tout le monde.

SIMON

Il y a cinq ans, chaque soir, à l'Opéra, on annonçait que mademoiselle Simon jouait ou chantait avec l'école lyrique. C'était alors une désertion parmi les danseuses, Francine Cellier, Simon, Genat et tant d'autres ne rêvaient que drames et comédies. Un professeur sourd avait découvert de la voix à mademoiselle Simon, et après des études suivies, elle entra aux Bouffes, dans *Monsieur et madame Denis*. Quant à sa voix, personne ne l'a entendue, le professeur sourd a seul eu ce bonheur.

A chanté à Bordeaux les chansonnettes de Thérésa.

Il est à remarquer que, depuis, cette ex-coryphée joue la comédie : elle danse ou parle de danse dans tous ses rôles.

IDA LANGE

Si j'ajoute à ma nomenclature des artistes cette simple coryphée, c'est que le sujet vaut la peine d'être présenté au lecteur.

Cette naïve Allemande s'est éprise du genre bouffe pendant les représentations de la troupe en Autriche.

Elle suivit les Bouffes partout en Allemagne, les guidant, leur servant de cicérone, jouant au besoin, et cela en amateur. Lorsque les acteurs durent rentrer en France, la pauvre fille se vit tellement abandonnée, qu'elle supplia qu'on l'emmenât à Paris. On l'engagea, et depuis ce temps elle fait partie de la troupe avec un dévouement admirable. Si on lui donne deux mots à dire, elle s'en charge avec un aplomb et une joie immenses. Elle croit porter la pièce sur ses épaules. Elle a conservé un accent allemand déplorable, elle semble ne pas s'en apercevoir, tant est grande l'illusion de cette jeune enthousiaste.

FOLIES-MARIGNY

FOLIES-MARIGNY

MONTROUGE

Son vrai nom est Hesnard, Montrouge est un surnom que lui a valu la teinte hasardée de sa chevelure *Phœbus Apollo*. Neveu de Léon Gozlan ; c'était un architecte, chef de bureau dans une compagnie de chemin de fer. Il a construit le Casino de Cabourg Dives, il l'a décoré ; c'est un peintre décorateur et paysagiste à la fois. Il est le créateur du genre de la revue aux Folies-Dramatiques. Rappelez-vous *Allez vous asseoir*. Il a joué aux Variétés, où il était éclipsé, et en Italie. Fiorentino fit sur lui un article des plus élogieux, et Montrouge ne lui avait rien donné, il ne le connaissait pas. A Bruxelles il a joué le rôle de Laurent dans le *Pied de Mouton*, c'est là qu'il a connu mademoiselle Macé ; aujourd'hui sa femme et directrice des Folies-Marigny. Ce petit théâtre, qui a successivement passé entre les mains de

Lacaze le physicien, d'Offenbach et de Goby, de Deshorties, de madame de Chabrillan, depuis sa direction s'appelle Folies-Marigny, fait de brillantes affaires, l'année dernière 40,000 francs nets de bénéfices.

Montrouge est un acteur de talent et plein de finesse ; il est sur les planches à son aise et les connaît mieux que personne. Un faux air de Désiré, des Bouffes; il a son naturel et sa gaîté, et de plus que lui un jeu honnête et jamais répugnant. Fils de commerçants aisés, son frère est peintre, et le père Hesnard, voyant ses fils se lancer dans les arts, s'est écrié : « Qu'ai-je donc fait, bon Dieu, pour avoir *deux artistes* dans ma famille ? » Consolez-vous, monsieur, vos enfants vont bien.

LACOMBE

Grand et mince, physique appartenant plutôt à un employé subalterne de pompes funèbres qu'à un comique ; fataliste poursuivi par une idée fixe, c'est qu'il n'y a que les gens gros et à figure réjouie qui réussissent, aussi passe-t-il vainement sa vie à tâcher de grossir et de sourire. Sa devise doit être : La graisse porte bonheur. Elle porte sur l'eau d'abord. M. Lacombe a sur l'embonpoint des théories paradoxales où il y a peut-être une certaine logique.

C'est parce qu'il est maigre qu'il est né *de parents pauvres*, qu'il n'a pas reçu d'éducation, qu'il a été sept ans soldat contre son gré, qu'il a perdu deux femmes,

huit enfants, et subi des misères sans nombre. D'une honnêteté proverbiale. Il est considéré *même par ses camarades* comme un comique remarquable. Auteur de plusieurs pièces jouées avec succès en province. Peintre de quelque talent. Il a sauvé la vie à sept personnes qu'il a tirées de l'eau. Il a recueilli chez lui un orphelin qu'il élève. Il méritait d'être heureux, mais l'embonpoint, cause de son bonheur, s'obstinait à ne pas venir.

Enfin, après une carrière de trente années de théâtre cemmencée chez Comte, continuée en province et à Rouen, où il est resté dix ans l'enfant chéri de la ville, la graisse aidant, il est parvenu à entrer aux Folies-Marigny.

L'embonpoint commence, je lui souhaite de devenir *puissant*.

MACÉ MONTROUGE

Le physique de Déjazet, à qui elle ressemble étonnamment. Élève de chant du Conservatoire, elle y est entrée exceptionnellement à huit ans. Ses professeurs furent Samson et Provost; l'un voulait qu'elle jouât les Agnès, les ingénues; l'autre les soubrettes et les Dorine. Elle débuta à quatorze ans au Gymnase, dans les rôles de Jenny Verpré. Scribe avait pour elle beaucoup d'admiration. Elle a été de là au Vaudeville et aux Bouffes, dont elle inaugura l'ouverture avec Darcier et Berthelier. Puis elle a voyagé. C'est à elle qu'Hippolyte Cogniard, que Laurent appelle *saint Denis* parce qu'il

a continuellement sa tête dans ses mains, dit qu'elle n'avait pas l'air assez dégagé et le nez assez retroussé pour jouer les Alphonsine. Oh!... c'est vous, monsieur Cogniard, qui n'aviez pas de nez du tout le jour où vous avez commis cette erreur. On voulait lui donner les Colbrun dans les drames! *Mais est-il nécessaire qu'il pleuve dans mes narines pour jouer les soubrettes?* répondit Macé.

Elle a créé madame Barbe-Bleue avec un talent rare. Madame Macé est éveillée et très-bonne comédienne. Elle aurait dû créer la Belle Hélène. Elle joue en dehors et elle a une mesure extraordinaire. C'est de plus une musicienne des mieux organisées. Elle et son mari font la paire.

FOSSY

Qui commence. Elle n'a pas, cela est tout naturel, la moindre habitude de la scène; mais elle dit bien le couplet, et sa voix, pointue comme une aiguille, n'est pourtant pas désagréable.

ZÉLIA (dite Vermouth)

Son nom de famille est Lagarde, et elle ne figurerait pas dans ce recueil si nous ne la croyions pas destinée à un avenir assez brillant. Rigolboche est enfoncée. Ma-

demoiselle Zélia danse comme personne, ce sont des dislocations de clown, et elle est gracieuse. Elle est arrivée à danser sans maitre, comme les forçats qui sculptent des ivoires et des noix de coco sans avoir appris. J'espère qu'elle n'a pas été au bagne.

BEAUMARCHAIS

BEAUMARCHAIS

MONTDIDIER

Voilà un ami et un camarade de mademoiselle Georges; c'est un acte de naissance. Il débuta au théâtre de la Renaissance, où il joua *le Proscrit, la Fille du Cid*, de Casimir Delavigne. Il a été avec mademoiselle Georges en Russie; de là il est revenu au Gymnase, où il créa *le Changement de mains*, à l'Ambigu, où il joua *le Fils du Diable, la Closerie des Genêts*. Puis à l'ancien théâtre Saint-Antoine, aujourd'hui théâtre Beaumarchais. Il avait épousé une actrice, mademoiselle Mareuil, qui conserva son nom, le théâtre n'aimant pas en général les ménages. Aujourd'hui, infatigable, il joue et il administre. Directeur avec M. Moreau, l'ancien secrétaire des Variétés, ces deux moitiés font une paire qui semble faire ses affaires.

GRAVIER

Il y a des gens dans ce monde qui sont pleins de mérite et qui arrivent toujours en retard comme les affamés... au café, Gravier est du nombre. Riche de feu et de vocation, c'est un acteur qui aurait dû naître trente ans plus tôt; il était fait pour le gros mélodrame, et le gros mélodrame s'en va... pas de chance!

ANATOLE D'ENGLEM

Pendant vingt-cinq ou trente ans il s'est appelé Anatole tout court; depuis un an il a ajouté ce nom avec apostrophe. Comique plein de rondeur, il a un profil de mouton; il a joué à Montparnasse, à la Porte-Saint-Martin, à Bobino, partout et ailleurs. Il fume sa pipe presque autant que Lesueur.

AIMÉ GIBERT

Vient de l'Odéon; père noble et noble père, il a joué, il y a bien longtemps, les jeunes premiers en province. C'est le véritable acteur de Beaumarchais, qui n'a dans ses artistes que des commencements ou des fins de carrière.

LENIBAR

Un jeune premier, joli homme, qui aime son art et promène volontiers ses regards dans les avant-scènes. Est-ce avec succès, ô jeune Lenibar?

DURÊT

Le grand premier rôle du théâtre Beaumarchais; madame Duret a du feu et de l'énergie; c'est un vrai talent de boulevard; elle fait pleurer, excite l'enthousiasme, couvre de mépris le traître, à ce point que le public du lieu se tient à quatre pour ne pas le rouer de coups; en un mot, elle est aimée. Quand son nom, ordinairement mis en vedette et en lettres monstrueuses, fut imprimé en caractère plus fin, il y eut presque une émeute au faubourg Saint-Antoine.

Madame Duret a joué la tragédie : *Iphigénie, Andromaque*, à l'Odéon; *l'Avocat des Pauvres* avec Mélingue à la Gaîté; elle est enfin arrivée au théâtre Beaumarchais où elle soulève des salves d'applaudissements. Talent honnête et consciencieux, qui a su rester au niveau de ceux qu'elle est chargée d'*empoigner*, comme on dit au foyer.

ADÈLE DÉSIRÉE

Une belle et jolie femme, avec une voix charmante. Une revue sans madame Désirée, *proh pudor!* n'est pas une revue, et elle n'en joue pas cette année.

Elle détaille le couplet merveilleusement; s'il y a quelque chose de risqué, elle sait couvrir d'un sourire presque chaste, qui devient gaze et voile, sans la cacher, la nudité par trop réelle.

Elle était fort gracieuse dans *Tu vas m'l'payer, Aglaé*, et au Châtelet elle a joué la fée rageuse de *Rothomago* avec un grand succès.

MAGNY-GAUCHOT

Danseuse, et première danseuse à la Porte-Saint-Martin et au Châtelet; elle a dû quitter la danse pour des raisons de santé; c'est alors qu'elle eut l'idée de jouer la comédie. Luguet est son professeur, et elle fait vraiment des progrès; après huit mois de séjour chez Chotel, la voilà arrivée au théâtre-Beaumarchais. Ingénue un peu langoureuse, elle réussira parce qu'elle travaille. Son mari est ivoirier.

AGUILLON

Quel acccent, Dieu! quel accent! On dit qu'il est Méridional, je le crois plutôt Auvergnat, — Méridional est une défaite. — Elle me rappelle cette excuse dont beaucoup de femmes qui écrivent : je t'aime, *gethême*, se servaient pour expliquer leur ignorance : « *Je suis Espagnole,* » et elles sont nées rue des Dames à Batignolles.

C'est à elle qu'un journaliste dit un jour : *Voilà une heure que je vous parle français, pourquoi me répondez-vous charabia ?*

STÉPHEN LECLER

A créé la *Gitana*, à Beaumarchais, où elle joue toujours; elle crie comme un chef de bataillon : Arrête! De la conviction et de jolis traits; elle a une voix de *Centaure,* comme dirait ma femme de ménage.

CAMP VOLANT

CAMP VOLANT

Sous ce titre, nous réunissons les artistes que les théâtres de Paris engagent de temps à autre pour un certain nombre de représentations, mais qui ne font partie en ce moment d'aucune troupe.

AMBROISE

Un chanteur d'opéra-comique, qui joue les compères de revue au Châtelet. Ambroise a débuté à Lyon, dont il fit longtemps les délices. J'ignore quel est le motif qui lui fit abandonner l'Opéra-Comique, pour débuter au Vaudeville comme comique. Il resta peu de temps place de la Bourse ; il entra à cette époque à la Porte-Saint-Martin, où, dans la féerie des *Sept Merveilles du monde*, il eut un grand succès.

Engagé aux Variétés par M. Cogniard, Ambroise y eut de nombreuses créations, toujours très-applaudies ;

il était arrivé presque à l'apogée de ses triomphes, lorsqu'il abandonna brusquement le Vaudeville pour retourner à l'Opéra-Comique.

Mais sa voix, suffisante pour chanter des couplets, n'était plus assez forte pour chanter l'opéra-comique, et son séjour rue Favart fut de peu de durée. Il rentra aux Variétés, où il fut accueilli comme l'enfant prodigue. On reprit, pour sa rentrée, un de ses bons rôles, *les Bibelots du Diable*. Son succès y fut le même que par le passé, et cependant le dégoût du théâtre le prit, il se décida à la retraite et vivait depuis dans sa jolie propriété de Bois-de-Colombes.

Mais le théâtre est une vieille maîtresse que l'on quitte aujourd'hui et que l'on reprend quelques jours plus tard. Le besoin de bruit autour de son nom, l'ennui de ne rien faire, ont décidé Ambroise à remonter sur les planches, et nous venons de l'applaudir comme par le passé dans *la Lanterne magique*.

ARNAL

Le jour où ce livre paraîtra, Arnal aura soixante et onze ans. Il s'engagea à quinze ans dans les pupilles de la garde. Après quelques campagnes, il jeta le fusil et entra chez Doyen pour jouer la tragédie. Ses succès y furent si improbables, qu'il abandonna la muse tragique pour la comédie.

Son talent est fin et distingué, c'est l'homme des petites choses. Il se fit petit à petit sa réputation, et

après des années passées au Vaudeville et aux Variétés, il se décida à la retraite. Mais comme ceux de ses camarades qui se reposent, l'ennui le prit, la nostalgie du théâtre le poussa plus d'une fois hors de sa retraite d'Auteuil et de son chalet suisse ; sa dernière apparition entre autres aux Bouffes ne fut pas heureuse. Sardou l'a, dit-on, fait engager pour jouer sa nouvelle pièce du Gymnase.

Arnal est un bon acteur, mais plein de manies. Une entre toutes. A sa dernière apparition au Palais-Royal, il se faisait accompagner par une jeune gouvernante anglaise qui ne le quittait pas plus que son ombre : seulement, quand Arnal était en scène, la jeune miss était enfermée dans la loge du comédien. Bonne mesure de prudence ; ces artistes du Palais-Royal sont si entreprenants !

BEAUVALLET

Le dernier des tragédiens, qui a renié ses dieux pour aller jouer le drame à l'Ambigu et au théâtre du Châtelet. Beauvallet a joué un peu partout avant d'entrer à la Comédie-Française, où il devint chef d'emploi, lors du départ de Ligier. Beauvallet a une voix formidable, qui a rendu à moitié sourds les artistes qui jouaient avec lui. Beauvallet est professeur de tragédie au Conservatoire ; qui pourra le remplacer lors de sa retraite ? Personne ! Allons, la tragédie est bien morte. Ainsi soit-il !

CHARLES LEMAITRE

Comme Provost fils, Ponchard fils et *tutti quanti* Charles Lemaître a un nom trop lourd à porter. Il est meilleur dramaturge que bon comédien. Un talent nerveux et saccadé, une voix grêle. Cet artiste manque d'ampleur. Sa dernière création dans *le Hussard de Bercheny* est déplorable.

Il a joué longtemps en province, où son nom en vedette sur les affiches attirait la foule. *Il a essayé de marcher dans les souliers de son père*, ils sont trop grands pour lui. C'est le Petit-Poucet chaussant les bottes de l'Ogre-Géant.

FRÉDÉRICK-LEMAITRE

Toutes les fois que ce nom me passe devant les yeux, je regrette d'être jeune et de ne pas avoir assisté à toutes les créations de ce génie dramatique. Autant de rôles, autant de types, qui resteront comme le dernier mot de l'art théâtral. Nous ne pourrons jamais nous rendre compte de cet immense talent. Le comédien a cette mâle chance que, lui mort, tout est mort, et que son souvenir ne survit pas au temps qui l'a vu naître et grandir. Les peintres laissent un tableau, les musiciens une partition, les hommes de lettres un

livre ou une pièce de théâtre, c'est-à-dire quelque chose qui reste après eux pour témoigner de leur talent aux générations qui les suivent; l'acteur où le chanteur ne survit que dans le souvenir de ses contemporains, souvenir qui va toujours en s'affaiblissant et qui finit par s'éteindre.

Ce n'est donc que par des récits de témoins que nous pouvons nous faire une idée de ce qu'était cette puissante organisation dramatique.

Né en 1800, Frédérick-Lemaître a passé par le Conservatoire et par tous les théâtres en commençant par les Funambules. Ses débuts eurent lieu aux Variétés-Amusantes, dans un rôle, et lequel!.... un rôle muet, le *lion* dans *Pyrame et Thisbée.* Vous figurez-vous *Vautrin, Robert Macaire, don César de Bazan, Ruy Blas. Georges de Germany*, etc., etc., marchant à quatre pattes et figurant un lion! Ce *lion* était un présage, car il fut véritablement le roi de l'art dramatique dans une période de trente ans.

Je ne parlerai pas ici de ses dernières créations et de son court séjour au Palais-Royal; il ne nous appartient pas de juger une aussi grande gloire sur ce que nous voyons aujourd'hui. Le lion est devenu vieux, et *la victoire n'aime pas les vieillards*, disait Louis XIV.

Frédérick-Lemaître peut compter ses défaites, elles sont en petit nombre; le chiffre de ses victoires est innombrable. Une anecdote pour finir sur ce grand comédien.

En 1848, Frédérick jouait *Toussaint Louverture* à la

Porte-Saint-Martin. Il était alors épris de mademoiselle X***, sa camarade de théâtre. Ladite demoiselle était courtisée par un acteur, fort jaloux, dont je veux taire le nom. Frédérick complota de lui jouer un tour. Il s'enferme quelques instants avant le lever du rideau avec la jeune personne dans une cabane qui faisait partie du décor, et dans ce petit espace lui fait, de manière à être entendu, la déclaration... la plus brûlante. Nous connaissons tous l'ampleur de gestes du grand comédien, la cabane était petite, et la pantomime de l'acteur remuait fortement les murs de l'*ajoupa*. Les éclats de voix avaient attiré l'acteur qui, en apprenant ce qui se passait (et nul doute n'était permis à cet égard) allait se précipiter sur la scène, lorsque la toile se leva. Il lui fallut devorer sa rage et attendre la sortie de Frédérick-Lemaître. Celui-ci fit comme Horace à la bataille, il se sauva et parvint à rentrer dans sa loge et à s'y enfermer.

Le malheureux acteur arriva devant la porte de la loge, qui restait fermée malgré ses cris et ses appels. Tout le personnel du théâtre tâchait de calmer ce terrible jaloux, rien n'y faisait, lorsque la porte s'ouvrit et Frédérick, composant une de ces têtes qui nous ont fait tous pleurer, se présenta sur le seuil en adressant ces mots à l'amoureux désespéré :

Oseras-tu frapper un vieillard ?

L'étonnement fut tel que la colère de Munié (le nom est lâché) tomba comme par enchantement ; l'on s'expliqua, et l'affaire n'eut pas de suites.

LAFERRIÈRE

Qui a acheté avec M. de Saint-Georges et Déjazet le secret de ne pas vieillir. Les débuts de Laferrière se perdent dans la nuit des temps. On dit bien qu'il a étudié l'opéra-comique avec Choron. Il y a si longtemps de cela! Il a commencé le théâtre par la tragédie, qui était alors l'*antichambre du drame*. Remarqué par Frédérick-Lemaître, il débuta à la Porte-Saint-Martin dans *Marino Faliero*. Il a fait un peu tous les théâtres; ses derniers succès datent de l'Odéon et de la Gaîté. C'est un acteur très-inégal, *éternuant ses paroles*, mais le nombre de ses qualités scéniques l'emporte sur celui de ses défauts.

A longtemps refusé des rôles dans les pièces où il ne pouvait pas se montrer en *culottes collantes et en bottes molles*.

Quand on a une jolie jambe, on tient à la montrer!

MÉLINGUE

Alexandre Dumas a écrit une histoire que l'on pourrait prendre pour un roman, tant les aventures des deux héros y sont extraordinaires; le livre s'appelle *Une Vie d'artiste*. Les deux héros sont Tisserant et Mélingue.

Mélingue est né à Caen en 1808 ou 1809. Son père

l'envoya apprendre la sculpture ou la peinture, pour lesquelles l'enfant avait du goût. Mais à côté de ces aspirations artistiques, se dressait une passion qui devait bientôt tout envahir : la passion du théâtre. En dehors de ses travaux, Mélingue fréquentait les acteurs qui passaient à Caen. Ses travaux de sculpture l'amenèrent à Paris, et c'est en travaillant à l'ornementation de la Madeleine, que le jeune Normand fit connaissance de Tisserant et de plusieurs autres jeunes gens affolés de comédie, et le sculpteur jeta son ciseau et s'improvisa comédien. Les commencements furent très-durs ; on faisait des tournées en province : enfin Mélingue parvint à entrer dans la troupe des frères Seveste qui exploitaient la banlieue. L'acteur débuta à Belleville ; on pouvait presque le croire *arrivé*, lorsqu'il abandonna son théâtre pour aller tenter fortune à la Martinique. Il faut croire que là-bas les perdreaux ne tombaient pas tout rôtis, car nous retrouvons Mélingue jouant à Rouen à côté de madame Dorval. Madame Dorval le fit bientôt engager à Paris par Harel qui, se défiant des réputations de province, le laissait un peu à l'écart, lorsqu'un soir, Delaistre, qui jouait à cette époque *la Tour de Nesle*, se trouva subitement indisposé. La pièce était dans tout son succès ; la maladie de Delaistre-Buridan pouvait porter un coup funeste au théâtre. Sur la recommandation d'Alexandre Dumas, on confia le rôle à Mélingue, qui s'en acquitta à merveille.

Ses triomphes datent de ce jour.

Nul artiste, dans les théâtres de drame, ne porte avec plus d'aisance le pourpoint et le feutre. Ses costumes

sont toujours d'une scrupuleuse vérité; on sent que le peintre et le dessinateur vivent toujours en lui.

Mélingue est maintenant retiré à Belleville; il vient de temps en temps créer un rôle, puis il rentre dans sa retraite. Il est en commerce réglé de coquetterie avec le public, il aime à se faire désirer.

Je ne vous ai entretenu que de ses succès d'acteur.

La plus belle main d'homme que j'aie jamais vue; il le sait bien; aussi ses mains sont-elles soignées comme celles d'une duchesse ou d'un abbé.

Les artistes comme lui disparaissent tous les jours, qui les remplacera? qui fera revivre après lui ces types merveilleux de *Benvenuto Cellini*, de *Salvator Rosa*, de *d'Artagnan*?

NUMA

Numa a étudié pour être médecin, il eût été *le médecin tant pis*. Un comique grognon, qui mâche ses mots, toujours maugréant, et cependant bien amusant. Ses débuts datent de 1823 au Gymnase, où ses créations furent nombreuses. Son jeu est original, il a créé un type, c'est un *bougonneur*. Sa dernière apparition à la scène a été dans *les Diables noirs*, de V. Sardou; son abord, sa physionomie, son nom même révèlent son genre de comique. Savez-vous comment il s'appelle? *Beschefer*. Ce nom a-t-il donné lieu à cette expression toute parisienne : *un bêcheur?* Je le croirais assez.

TAYAU

Un violoniste, qui a joué aux Bouffes, et qui a créé le prince Charmant dans *Peau d'Ane*, à la Gaîté.

Tayau est un comique charmant et original ; il rentre aux Bouffes pour reprendre le rôle d'*Orphée*, qu'il a créé.

DUVERGER

Ce n'est qu'en tremblant que je trace le nom de mademoiselle Duverger. Si elle allait ne pas se reconnaître et me faire un procès comme elle en a fait un au *Figaro* pour s'être trop reconnue !

Mademoiselle Duverger a débuté au Palais-Royal, où elle obtenait des succès de jolie femme ; on croyait qu'elle s'en contenterait, pas du tout, elle ambitionnait la succession de mademoiselle Georges et de madame Dorval. Elle débuta à la Gaîté dans *le Pont-Rouge*, un drame sinistre. Ses jolies lèvres rouges, habituées aux couplets de Siraudin et de Lambert Thiboust, débitèrent cette prose lourde et emphatique du drame. Ses succès comme jolie femme s'accrurent d'une grande attraction : ses diamants. Il y avait de certains rôles où l'on allait voir *les diamants de mademoiselle Duverger*.

Mademoiselle Duverger a les plus jolis yeux du monde ; ils sont noirs et profonds comme ceux de la gazelle. On éprouve en les regardant la même impression

que ressent le voyageur en face de l'océan ou du lac de Constance ; ses yeux font rêver *à l'infini.*

Au dernier bal des artistes, à l'Opéra-Comique, on s'extasiait sur le grand nombre et sur la beauté des diamants de mademoiselle Duverger, et un de ses camarades de théâtre assurait que ces diamants représentaient le témoignage de la juste *admi-ration* que quelque noble étranger professait pour le talent de l'artiste.

Qu'eût-ce donc été, dit mademoiselle Gabrielle des Variétés, s'il avait ressenti la *ration entière?*

EUDOXIE LAURENT

Encore une jolie femme qui ne fait que de trop rares apparitions au théâtre. Ses débuts datent de Rouen, qu'elle abandonna malgré tous ses succès, pour venir à Paris.

Mademoiselle E. Laurent est une joyeuse comédienne, qui dit le couplet à ravir. C'est aussi une charmante femme, ce qui ne gâte rien.

Elle a épousé récemment M. Amédée de Jallais, un de nos jeunes vaudevillistes.

Madame Eudoxie Laurent joue en représentation au théâtre du Luxembourg, dit Bobino.

MILLA

Son vrai nom est Dordet. Elle a débuté par des scènes d'imitation dans une pièce jouée à l'Ambigu et appelée *les Crinolines*. Ce fut pour elle un succès *étrange mais désirable,* comme elle-même. Au Palais-Royal, elle remplaça mademoiselle Schneider dans *la Mariée du Mardi-Gras ;* c'était pour une fois, elle jouà soixante fois la pièce. Depuis, *Rhotomago,* au Châtelet, et d'autres créations l'ont mise en avant. Drôle et pleine d'esprit, elle ne put parvenir à sauver la pièce de notre ami Blangini, *une Vengeance de Pierrot,* qui fut sifflée au Palais-Royal et très-applaudie aux Bouffes.

Un jour, Barrière, après le succès de sa pièce du *Pont Notre-Dame,* avait offert à Milla un bracelet sur lequel il avait fait écrire en diamants le nom de l'artiste. — *C'est dans ces occasions-là,* dit Milla, *que l'on voudrait s'appeler Ro-sa-mon-de.*

THÉRIC

Une belle brune, qui a été aux Français, puis en Russie, puis au Palais-Royal, puis au Châtelet, dans *Aladin.*

Mademoiselle Théric était, il y a quelques jours, en disponibilité, quand les Bouffes lui ont offert le rôle de l'Opinion publique dans *Orphée aux Enfers.*

Artiste glaciale. Colbrun disait un jour au foyer du Châtelet : *Je suis sûr que si Théric prend des bains froids, la Seine doit charrier la nuit suivante.*

VANDENHEUVEL-DUPREZ

Élève de son père, peu de voix, mais une méthode exquise, une sûreté de sons extraordinaire. Elle a chanté aux Italiens avant d'aborder la scène française. Sa voix est douce et flexible ; elle s'en sert avec une habileté prodigieuse, elle a acquis un grand charme. Son chant procure de douces émotions. Elle a chanté quelque temps dans le Midi et a passé un an à Lyon après son départ de l'Opéra-Comique. Ses créations à l'Opéra-Comique sont nombreuses et brillantes. Catherine, de *l'Étoile du Nord*, et Angèle, de *Marco Spada*, sont au premier rang. Nous devions saluer sa rentrée dans *Fior d'Aliza*, le nouvel opéra-comique de M. Victor Massé, mais il faut attendre à l'hiver prochain. Madame Vandenheuvel est bonne comédienne. C'est elle qui est chargée de faire marcher les *pupazzi* chez l'Impératrice. Son frère est conducteur de cette petite troupe de marionnettes, qui est excellente, puisque madame Vandenheuvel leur sert d'interprète.

Son nom de consonnance hollandaise lui a valu cet à-peu-près : — Madame *Vend-des-navets*.

LESAGE

Lesage est un homme d'esprit et de trop d'esprit même, puisque continuellement on le lui reproche, un comédien élève de Samson, et un chanteur qui a appris à chanter avec Merli. Cette incarnation d'une trinité en un seul être a fait qu'il a laissé le Théâtre-Français, où il eut de grands succès dans l'ancien répertoire, pour le Théâtre-Lyrique, où ses succès, là encore, furent vraiment mérités. Il créa *Jaguarita* et le *Médecin malgré lui*. C'est un comédien qui raisonne sa voix et son art, et qui *sait*, chose rare chez ses collègues.

Un jour, après la première du *Médecin malgré lui*, Meillet entra au foyer en disant :

— *C'est horrible de jouer ces personnages de Molière, j'étais dans mes petits souliers !...*

— *Et lui donc!* repartit Lesage.

Aujourd'hui il hésite entre les deux carrières, nous lui conseillons de décider bientôt ; celle qu'il choisira sera *la meilleure*.

Fin

LISTE ALPHABÉTIQUE

DES ARTISTES CITÉS DANS L'OUVRAGE

Achard	50	Bardy (Charlotte)	212
Adèle Désirée	250	Baron	179
Adorcy	179	Bataille	52
Aguillon	251	Battu (Marie)	14
Albrecht	97	Beaugrand	21
Alboni (comtesse Pepoli)	70	Beauvallet	257
Alexandre	188	Bêche (Gabrielle)	136
Alexis	120	Belia	57
Aline Duval	149	Belval	10
Allart	218	Bengraff	15
Alphonsine	148	Berthelier	225
Ambroise	255	Berton	184
Anatole d'Enghem	248	Berton (jeune)	126
Ariste	115	Bianca	120
Arnal	256	Billault (sœurs)	168
Arnould Plessy	38	Blaisot	129
		Blézimar	168
Bache	228	Bloch	136
Baragli	68	Bloch	15
Baratte	18	Blondelet	145

Boisgontier	221	Coquelin	32
Boñdois (Paul)	81	Couder	143
Bonnchée	9	Couderc	51
Bordier	130	Crosti	51
Bouffar (Zulma)	234		
Brach (C.)	20	Defodon	204
Brach	153	Déjazet	220
Brack (Emma.(167	Delabranche	8
Brasseur (Dumont)	160	De la Cour	189
Brémont	190	Delahaye	83
Brésil	174	Delannoy	113
Bressant	31	Delaporte	131
Brindeau	77	Delaunay	31
Brindeau (Marie)	202	Delille	168
Brohan (Augustine)	40	Delle Sedie	66
Brohan (Madeleine)	39	Delorme (Félicie)	222
Bussine	229	Deltombes	144
		De Maesen	93
Cabel-Marie	55	Depassio	91
Camille Dortet	135	Depy (père et fils)	210
Camille Michel	208	Derval	127
Capoul	50	Deschamps (Rose)	45
Carabin	19	Deshayes (Jean-Baptiste)	186
Casimir	59	Deshayes (Paul)	102
Castellano	199	Désiré	227
Castelmary	12	Desmonts (madame)	193
Cazaux	11	Desmonts	230
Cellier (Francine)	117	Desrieux	101
Charton-Demeur	72	Devoyod	45
Chaudesaigues	209	Didier (Rose)	45
Chaumont (Céline)	135	Donato	105
Chéri Lesueur	131	Dreux	191
Christian	142	Dubois	97
Cico	57	Dubois (Émilie)	43
Clarence	188	Ducellier	212
Clarence	192	Dumaine	183
Clarisse Miroy	107	Dupuis	139
Colbrun	103	Duret	249
Colombier	193	Duverger	264
Colson	114		

Esclauzas	106	Got	30
Essler	116	Gourdon	231
Faille	201	Gravier	248
Faille (madame)	204	Graziani	66
Fargueil	116	Grenier	142
Faure	9	Grivot	115
Faure-Lefèvre	96	Grossi	74
Favart-Maria	38	Gueymard	5
Febvre	112	Gueymard-Lauters	13
Félix	111	Guichard	37
Fernand	190	Guyon	42
Ferraris	167	Guyon-Plessy (madame)	144
Fiocre (Eugénie)	21		
Fiocre (Louise)	20	Hamackers	14
Fioretti	17	Hamburger	144
Fizelier	162	Hittmans	146
Fleury (Emma)	45	Honorine	165
Fonta (Laure)	18	Horter	201
Fossy	242	Hyacinthe (dit l'homme à trompe)	157
Francès	129		
Fraschini	63		
Frédérick-Lemaitre	258	Ida Lange	235
Fromant	93	Ismaël	89
Fromentin Davant	132		
		Jean-Paul	230
Gabrielle	152	Jeault	208
Galli-Marié	54	Jenneval	101
Garrait	334	Jouassin	43
Garraud	37	Judith	44
Gaspard	191	Just (Clément)	199
Genat	191		
Geoffroy	157	Kalekaire	163
Géraudon	152	Karoly	82
Gerpré	93	Keller	166
Gibert (Aimé)	248	Kid	153
Gil Pérès (Jolin)	158	Kopp	140
Ginet (Paul)	208		
Girard	56	Lacombe	240
Gobin	231	Lacressonnière	186
Gontier (Madem.), Mme Fay	59	Lacroix (M.)	194

Lacroix	189	Machanette	201
Lagrange	72	Magny-Gauchat	250
Laferrière	261	Manuel	190
Lafont	123	Manvoy (Athalie)	117
Lafontaine	34	Marie Samary	135
Lambquin	119	Marié	11
Lamy	23	Marié (Irma)	232
Landrol	125	Mario	65
Laroche	78	Marquet	20
Lassouche	161	Martine	151
Latouche	187	Massin	165
Laurence	119	Maubant	34
Laurent (Eudoxie)	265	Mauduit	15
Laurent (Marie)	202	Mélanie	134
Laurent	175	Mélingue	261
Lebel	104	Mérante (A.)	24
Leblanc (Léonide)	118	Mercier	163
Lefort	130	Méric-Lablache	73
Legrand	92	Michel (A.)	141
Legrand (Angèle)	210	Michot	87
Legrand (B.)	153	Milher	207
Legrenay	218	Milla	260
Leininger	211	Miolan Carvalho	93
Lemaître (Charles)	258	Mirecourt	37
Lemerle	195	Monrose	35
Lenibar	249	Monrose (Mlle)	57
Léonce	226	Montaland (Céline)	134
Lequien	187	Montaubry (Mlle)	22
Leriche	218	Montaubry (Félix)	49
Leroux	33	Montdidier	247
Leroy	92	Montjauzé	88
Lesage	268	Montrouge	239
Lesueur	124	Morando	21
Lhéritier (Romain)	160	Munier	116
Lia Félix	190		
Luguet (René)	159	Nathalie	41
Luguet-Vigne	107	Nathan	53
Lutz	90	Naudin	6
		Nelson	221
Macé-Montrouge	241	Nertann	126

Neveu	209	Romanville	79
Neveu (Hortense)	211	Rose	59
Nillson	95	Rosier	103
Numa	263	Rousseill	178
Obin	10	Saint-Germain	114
Olivier (Georgette)	150	Saint-Léon	81
Omer	201	Sainte-Foy	52
Oscar	218	Sallerin de Guize	177
		Salvioni	17
Page	202	Sanlaville	23
Parade	113	Sax ou Saxe (Marie)	12
Pasca	133	Schey	176
Patti	69	Schneider	147
Paulin Menier	184	Selva	68
Pauline de Mélin (Apolline Grosjean)	83	Silly	149
		Simon	235
Paurelle	166	Stephen Leclerc	251
Pellerin	162	Stoikoff	23
Penco	71	Sully	105
Pierson (Blanche)	133		
Pilatte	22	Taillade	173
Ponchard	53	Talbot	35
Ponsin	43	Tamberlick	64
Potel	54	Tautin (Lise)	231
Potier	147	Tayau	261
Pradeau	128	Théric	260
Prilleux	54	Thierret	164
Priston	161	Thiron	78
Provost (fils)	38	Thuillier	82
		Tissier	217
Raucourt	192	Tostée	233
Raynard	200	Tourtois	220
Régnier (de la Brière)	29	Tousé	104
Régnier	201	Troy	90
Renault (C.)	151	Tual	97
Revilly	58		
Rey	80	Ugalde	178
Ribaucourt	179		
Ricquier (Edile)	44	Vandenheuvel-Duprez	267

Vannoy	175	Warot	8
Vavasseur	207	Wartel	91
Verger	67	Wertheimber	14
Vernet	150	Williams	104
Victoria Lafontaine	41	Worms (Eugénie)	213
Victorin	130	Worms Deshayes	204
Villaret	7		
Vitali	73	Zélia (dite Vermouth)	242
Vollet	105	Zucchini	69
Volter I et Volter II	24		

TABLE DES MATIÈRES

	PAGES
Avant-propos.	1
Opéra.	5
Comédie-Française.	29
Opéra-Comique.	49
Italiens.	63
Odéon.	77
Lyrique.	87
Châtelet.	101
Vaudeville.	111
Gymnase.	123
Variétés.	139
Palais-Royal.	157
Porte-Saint-Martin.	173
Gaîté.	183
Ambigu-Comique.	199
Folies-Dramatiques.	207

Théâtre-Déjazet............................	217
Bouffes-Parisiens...........................	225
Folies-Marigny.............................	239
Beaumarchais..............................	247
Camp volant...............................	253
Liste alphabétique des artistes cités dans l'ouvrage	269

FIN DE LA TABLE

PARIS. — IMPRIMERIE POUPART-DAVYL ET COMP. RUE DU BAC, 30

Librairie ACHILLE FAURE, 25, boulevard Saint-Martin

PARIS

DICTIONNAIRE

DE L'ART

DRAMATIQUE

A L'USAGE

DES ARTISTES ET DES GENS DU MONDE

PAR

CH. DE BUSSY

Pour recevoir *franco* cet ouvrage, il suffit d'envoyer à M. ACHILLE FAURE, libraire, 23, *boulevard Saint-Martin*, la somme de 4 fr. en timbres-poste.

La préface, qui est imprimée *in extenso* à la suite de ce prospectus, peut donner une idée de l'esprit dans lequel le livre est conçu, des renseignements qu'on peut y trouver, et des services qu'il est appelé à rendre.

DICTIONNAIRE DE L'ART DRAMATIQUE

PRÉFACE

La raison d'être de cet ouvrage s'explique par l'importance de l'*Art dramatique*, art si vivant, si humain, qui s'adresse à la fois au cœur et à l'esprit, aux passions et à la raison, art éminemment moral, puisqu'il a pour but d'enseigner les multitudes.

Ce manuel, toujours facile à interroger, est à la fois court et complet; il contient, outre l'histoire du théâtre chez tous les peuples anciens et modernes, l'ensemble et le détail des connaissances requises pour l'étude de

la Comédie en général, une foule de renseignements exacts, de règles, de préceptes, d'indications utiles, d'anecdotes, enfin les principes généraux, énoncés en termes simples et faciles.

Ce livre, fruit de recherches vigilantes et d'une expérience éclairée par les lumières de l'impartialité, a le caractère d'unité et d'harmonie qui manque aux ouvrages collectifs, compilations plus ou moins ingénieuses, mais la plupart du temps indigestes et dépourvues de ce qui fait les œuvres vraiment fortes et partant vraiment durables.

Ce qui augmente notre confiance dans le succès du présent ouvrage, c'est non-seulement le goût marqué du public pour tout ce qui touche au Théâtre, mais encore, si j'ose m'exprimer ainsi, c'est l'originalité même de ce livre, unique dans son genre, et essentiellement pratique. En effet, pour s'initier aux connaissances dont il dévoile tous les mystères, il faudrait fouiller dans des centaines de volumes.

Nous pouvons donc affirmer, sans crainte d'être démenti, que le *Dictionnaire de l'Art dramatique* tient lieu, à lui seul, d'une bibliothèque artistique et théâtrale, qui serait très-dispendieuse à acquérir et dont il serait peut-être téméraire d'entreprendre de réunir tous les éléments.

On trouvera donc ici une méthode réunissant et fondant ensemble les principes et les observations épars dans une foule de livres dus à l'expérience et aux lumières des écrivains qui ont enrichi la scène, et à celles des grands talents qui l'ont illustrée.

— « Les Acteurs et les Actrices célèbres, dit M. Thiers (1), ont donné des Mémoires où se trouvent des réflexions sur leur profession, mais jamais ils n'ont donné de traité en forme; vivre et sentir, pour eux, c'est apprendre leur art; raconter leur vie, c'est expliquer leur talent. Le jeune comédien se perd dans ce chaos difficile à débrouiller; il cherche la vérité et ne peut la

(1) Introduction aux *Mémoires* de miss Bellamy.

rencontrer, parce que rien ne parle à son âme avec cette clarté qui met le sceau à tous les ouvrages didactiques. »

Avons-nous été assez heureux pour remplir une lacune aussi grande?... Nous pouvons espérer du moins qu'on nous saura gré de nos efforts.

MÉMOIRES
D'UN CABOTIN

PAR

HENRY DE KOCK

UN CHARMANT VOLUME

AVEC TROIS VIGNETTES SUR BOIS

Dessinées par MORIN

Prix : 3 francs

PARIS. IMPRIMERIE POUPART-DAVYL ET Cᵉ, 30, RUE DU BAC

En vente à la même Librairie

DICTIONNAIRE
DE
L'ART DRAMATIQUE
A L'USAGE DES ARTISTES ET DES GENS DU MONDE

Par M. DE BUSSY

UN VOLUME : 4 FR.

MÉMOIRES D'UN CABOTIN

PAR

HENRY DE KOCK

UN VOLUME : 3 FR.

BIOGRAPHIE DE M^LLE DÉJAZET

UN VOLUME : 1 FR.

LES RÉFRACTAIRES

PAR

JULES VALLÈS

UN VOLUME : 3 FR.

PORTRAITS APRÈS DÉCÈS

PAR

CHARLES MONSELET

UN VOLUME : 3 FR.

PARIS. — IMPRIMERIE POUPART-DAVYL ET COMP., 30, RUE DU BAC.

www.ingramcontent.com/pod-product-compliance
Lightning Source LLC
Chambersburg PA
CBHW071630220526
45469CB00002B/546